人文艺术文献译丛（第一辑）

主编　王秋菊　张燕楠

U0140519

YISHU ZHEXUE

艺术哲学

［日］植田寿藏　著

王　岩　林　荫　译

东北大学出版社

·沈　阳·

ⓒ　植田寿藏　2023

图书在版编目（CIP）数据

艺术哲学／（日）植田寿藏著；王岩，林荫译. —
沈阳：东北大学出版社，2023.4
（人文艺术文献译丛／王秋菊，张燕楠主编. 第一
辑）
ISBN 978－7－5517－3252－9

Ⅰ. ①艺… Ⅱ. ① 植… ②王… ③林… Ⅲ. ①艺术哲
学－研究　Ⅳ. ①J0-02

中国国家版本馆 CIP 数据核字（2023）第 077192 号

出 版 者：东北大学出版社
　　　　　地址：沈阳市和平区文化路三号巷 11 号
　　　　　邮编：110819
　　　　　电话：024－83687331（市场部）　83680267（社务部）
　　　　　传真：024－83680180（市场部）　83680265（社务部）
　　　　　网址：http://www. neupress. com
　　　　　E-mail: neuph@ neupress. com
印 刷 者：辽宁一诺广告印务有限公司
发 行 者：东北大学出版社
幅面尺寸：140 mm×203 mm
印　　张：4. 75
字　　数：115 千字
出版时间：2023 年 4 月第 1 版
印刷时间：2023 年 4 月第 1 次印刷
策划编辑：牛连功
责任编辑：杨世剑　张庆琼　　　　　　责任校对：吴　越
封面设计：潘正一　　　　　　　　　　责任出版：唐敏志

ISBN 978－7－5517－3252－9　　　　定　价：48. 00 元

总　序

　　20 世纪 80 年代初，我国开始盛行译介外国美学和艺术理论，出版了大量富有价值的译作。其中，日本的美学及艺术理论虽然也受到了关注，但是，仍然以欧美、俄苏的译介为主。众所周知，日本是东亚国家中率先走上现代化之路的国家，在哲学、美学、艺术学等人文社科体系建构方面也起到了引领作用，产生了多位具有独立美学理论体系且著作等身的美学家。对于中国美学界而言，在这一时期的美学大家中，大家较为熟悉的有大塚保治、深田康算、藏原惟人、中井正一、竹内敏雄、山本正男、今道友信和神林衡道等，而作为大正时期和昭和前期的日本现代美学主要代表的大西克礼、植

田寿藏却没有得到应有的关注和重视，尤其是植田寿藏的著作至今尚无译本。

李心峰在众多日本现代美学家中选出四位最重要的代表人物，在其所著的《日本四大美学家》①中作了较为翔实的论述，可以说是中国迄今为止对大西克礼和植田寿藏两位美学家的首次研究。为了进一步全面研究日本现代美学，填补尚缺中文译本的植田寿藏美学著作的空白，东北大学人文艺术文献译丛翻译小组首先选择了植田寿藏美学著作中的五部进行翻译。植田寿藏（1886—1973），是日本京都学派美学代表人物，深受西田几多郎哲学思想的影响，构筑了以"表象性"为核心范畴、集现代性与浓厚东方思维特点于一体的艺术哲学体系，具有"弱理论"和"东西方对话"的特色。植田寿藏的美学、艺术哲学研究的主要著作有《艺术哲学》《艺术史的课题》《视觉构造》《美之极致》《美的批判》《艺术的逻辑》《绘画的逻辑》《日本美的逻辑》《日本美的精神》等，在近现代日本美学、艺术哲学体系建构中具有极高的地位和重要影响。

① 李心峰. 日本四大美学家［M］. 北京：中国文联出版社，2021.

此次人文艺术文献译丛选定《艺术哲学》《艺术史的课题》《视觉构造》《美之极致》《美的批判》五部作品作为第一辑，后期还将继续翻译植田寿藏以及大西克礼等美学家的著作。希望我们的翻译能对从事艺术理论研究的同人有所裨益。

2022 年 10 月

但是仅仅是美就可以称为艺术作品吗？如果是这样，世界上大概到处都是艺术作品了吧。偶然画上颜料的画布也好，用尽的颜料管也好，按一下钢琴键的音符也好，一块大理石也好，风吹的声音也好，在我们内心深处都是一种美的感受。但我们并不会认为这些也都是艺术作品。能够将这些美的事物与艺术作品区分出来的，我们称之为"自然"。这里所述的"自然"有概括艺术作品以外的所有美的事物的意思。大部分艺术，如雕塑、画作、文学、剧作等，大多很像自然事物之间的关系和各种各样的事件。那么我们应该怎么区分艺术作品与自然呢？

自然指其本身，即存在于自然中的事物，艺术作品则是艺术家创作出来的。这么一想就简单了。但是，若是稍微再严谨地想一想，这个问题的答案就会失去价值，这个难题就会一直缠绕于心。

如何理解"自然指其本身，即存在于自然中的事物"这句话呢？意思就是必须是非人为创作（艺术家创作），从一开始就存在的事物。但是我们要如何证明这种存在呢？

可以说，我们与艺术家的面前有着自然界中五彩斑斓的颜色与各式各样的声音。但这些声音与颜色是通过耳朵与眼睛被我们感知到的。无论什么东西，即便是在我们身体外部独立存在，我们也只能通过自身的感官察觉到这些存在。闭上眼睛就看不到自然的颜色，捂住耳朵就听不到自然的声音。也许我们能通过其他的触觉感官证明这些存在，但这些感官产生的各种知觉表象也不过是我们自己的意识内容。因此，我们无法证明脱离自我感知的存在。

不止如此，还有其他问题。正是因为我们能看到，所以才

能比较一处风景与画作等艺术作品是否相似。声音也是一样的。无论什么事物，即便我们可以认为是自然，但若是看不见、听不见，我们也就无法就这些自然与那些艺术作品做出任何比较。所谓"自然指其本身，即存在于自然中的事物"，也就是说，我们眼中所见之颜色，耳中所听之自然，尽管是我们在看在听，自然事物也必然是独立存在的。因此，我们感知自然，说起来就像是镜子反映事物那样，只不过是将我们身体外部的自然中展开的表象原封不动地反映在大脑中而已。这才是我们观色听音的方式。也因此，我们所见之物、所听之音的背后必然原样存在着与之相对应的自然。

但反映在脑中的自然也并不是事实。达·芬奇的《绘画论》中有这样一节。

"把蘸了各色涂料的海绵扔在墙壁上，会在墙壁上留下一个斑点，然后，这面墙便变成了人们眼中的一幅风景画。事实上，由于观察时心情不同，我们可能会看到斑点中包含的各种各样的不同的构图，比如我们会把它想象成一幅包含人头、动物、战争或岩石的风景、大海、云层或者森林的绘画。可能这么描述有偏差，其实就是说，无论什么东西，我们都能联想出许多。"（列奥纳多·达·芬奇，《绘画论》）

这恐怕是我们所有人在漫长的过去，特别是少年时期所经历的无数见闻中的一个代表。这种经历大概也就足以佐证，在我们的见闻事物背后也不一定存在与之相对应的自然事物。这是非常重要的证明。依此，我们得以明确，我们看到自然、听到自然并不是我们原样反映自然本身具有的颜色、声音。我们观察自然，倾听自然，换句话说，我们明白自然本身是独立存在的，但自然是在我们面前展开的，由于这一原因，我们清楚

地意识到我们自身的能动性给我们感知到的自然带来的影响。可以想见，我们感知到的自然并非与我们相互独立，它并不存在于外界自然中。这么一来，"艺术作品是艺术家创作出来的，自然本身是独立存在的"这一说法（区别）必然失去了准确性。那么怎么正确区别自然与艺术呢？换言之，与艺术呈相对关系的自然究竟是什么样的呢？

然而，我们通常能通过区别预想到一种更高级的统一。我们由于某种原因不得不区分它们的同时，这个区分过程背后存在着更高层次的"某种因素"。这个更高层次的某种因素是什么呢？

康德认为，我们依据知觉的构成原理，通过时间与空间的先天形式，也可以说是一种必然的、具备普遍合理性的形式，从而形成了我们的观照世界。我们眼中的世界、耳中听到的声音世界等所有的知觉、表象的世界，都是以我们自身的感觉作为基础，通过我们先天具备的观照性形式构成的。我们身处的世界其实是我们自己创造出来的。康德的想法就是将已经贯彻这种观念的学者的想法明显进行转变后的想法。我们也效仿了这些学者，虽然多少有些考虑不周。但在考虑这个问题之前，我们现在应该向康德学习。我们通过先天自身的形式形成了充满感情的世界。为什么要特意说明这个呢？因为这种观照世界确实是我们拥有的美学世界。这样一来，自然作为美学对象，或者说艺术自然，就能通过如康德所说的观照性那样的、我们自己先天具备的某种内在原理创造出来。

自然是我们自己根据必然法则形成的，但观照世界是各种各样的。我们通常会用上天赋予的各种感官机能与外界自然进行接触。我们观察一块白色的石头，会观察它的外形，然后敲

一敲，听听声音，用手摸一摸，体验一下冰凉的触感，再感受一下硬度。就这样，我们对一块大理石有了视觉、听觉、触觉。同时，这些感觉也必然附带着各种各样的感情。这并不是由外而来的结合，而是包含在各种知觉表象内部本身，它们是"共同建立"起来的。我们从如雪般纯白的表面感受到它的庄严，从纤细的外形中感受到它的高贵优雅。我们可以判定，这些都是这块石头本身具有的性质与精神。这块石头与我们是各自独立存在的两个个体，但我们接收到了它的属性。只是这些表象与感情当然都是我们自己的意识现象。我们意识到外界中的某个对象成立并与自身各自独立存在。这种意识是知觉先天形式的必然产物。观察某种事物就是通过先天的空间形式实现表象性的过程，就是察觉到表象拥有一种延展性，也是感知到占据空间的对象的过程。所谓"空间"意识，也就是指察觉到"外界"。没有察觉不到外界的空间意识。不，应该说没有什么表象是不具有外界意识的。因此，把某个对象当作表象，必然是存在于外界中的认知活动。我们无法看到存在于外界之外的空间对象。不只视觉，听觉、触觉等所有知觉都是一样的。这么一来就不是给某种对象的表象添加外界意识了，当然也不是相反，而是"存在于外界之中"的这一意识与"某个对象"的意识实现了根本的、先验的统一，这种统一才是这个对象的表象。存在于外界之中的意识，即空间意识，是视觉作用的根本形式。不，应该说是表象的根本形式。

"自然"是我们基于自身意志形成的。我们睁开眼就能看到自然，并能用耳朵倾听自然的声音。如此说来，我们大概是自由又固执地形成了表象。但这不是我们的本意，也不是我们的意识本身自由形成的。我们的意识自由是存在极其狭隘的限

制的。我们是在看自然，但我们无法用脚观察事物，听声音也一定要依赖耳朵。这是什么意思呢？反而只要我们睁开健康的眼睛，即便决定什么都不看，眼睛也一定不会错过眼前的任何颜色和形状。这些大概就证明了，我们所谓自由意志，其实就是独立用眼睛看东西的能力在发挥作用。作为个体，我们所谓自由意志根本无法左右我们的眼睛起到的视觉作用。与之相对的，我们能做到的就只是服从这种本质。我们的自由并不是无限制地放肆。这种自由，是指我们能根据目的自由选择使用各种感官，是指我们能自行使用先天具备的双眼。我们并非主动要看才看到，而是视觉理念在起作用，所以我们才看得到。但是，只要不考虑我们眼中的视觉作用本身的功能，不考虑视觉的紧张感——"想要看"的深层意志，那么在"看"这一视觉活动中，我们也一定会为了达到这个意图预想到"看得见"的能力。"必须服从视觉作用"也就是必须预想到从很久以前就存在对"看"的控制力及深层意志，还必须预想到视觉理念。如此，我们便必须承认，使眼睛发挥作为眼睛该有的作用的过程本身便包含了作用原理。我们必须认可"看得见"本身的含义。必须承认，我们看外界是视觉理念自己在起作用。我们也只能认为是视觉理念中的深层意志发挥了作用，使视觉本身主动开始工作。我们不得不考虑此作用产生的紧张。我们的眼睛就是肉体化（可看作肉体的一部分）的视觉理念。但是，正如想"甲"时一定会使我们想到其反面"非甲"，一旦我们开始思考一种理念，就一定会想到其他的理念，就会预想到无限的理念。眼睛、耳朵以及其他所有的感官就是无数视觉、听觉等作用的统一。

　　因此，我们得以经历无限的意识内容。所有的感官都是基

于这层意义肉体化的各种相关理念。而将这些统一的是我们的肉体，因此，我们必须预想到，我们的肉体深处中的某种存在统一了所有的理念。

综上，理念包含了所有理念中的作用原理。我们也有着要实现这种特殊意义的深层意志。这就是理念的先验性。但理念又如上所述，是无限多样的存在。这类理念拥有和其他任何理念都不同的方式，包含着要无限作用的意志。理念时刻想要基于这种意志突破现状。曾经，威尼斯乐派的塞巴斯蒂亚诺·德·皮翁博就对米开朗琪罗说，他的敌人只有他自己（汉斯·马科夫斯基，《米开朗琪罗》），理念意志就是做自己永恒的敌人。我们每个人都是特殊的，从想要实现作用的意志的角度讲，所有理念都具有普遍性。这是所有理念的先验性，也是理念的理念。统一所有理念的其实就是深层意志，即"绝对自由意志"。所有的理念都是这个意志的其中一方面。从这层意义上讲，理念大概与康德所说的美的理念、想象力的表象，即观照，或不如说是与"美的意义中的精神"十分相近，这种精神就是想象力本身，是一种可以描写美学理念的力量（康德，《判断力批判》）。但是，实现理念到底为何？单纯作为一种理念，或是作为一种意义来讲，如果只停留在个体意义上，便永远不会有理念实现一说。我们说理念实现，必须考虑几种变化。所以，理念实现便成了理念基于自身内部的意志产生量变、变成个人意志的过程。生命在于发现。个人正是伴随这种意识共同出现的个人意识的背景。就个人角度而言，就是感官作为肉体化后的理念在工作。所谓个人，就是在理念出现并成为个人意识后，作为背景被预想到的意识主体。并不是有了个人的理念后才产生了个人意识，而是相反。但是，理念通

常并不单一化，它多是各种理念的结合。理念有无限的种类，也有无限个阶段。其实现是每一个理念、每一种意义与不同意义的结合，也是一种理念与某种理念结合的成立，是多种意义的统一得以成立。一个内部包含这些意义的具体意识也一定能成立。在进行结合之前还必须预想分析。两种理念结合的背后，一定存在一个更高级的能够区分这两种理念的既定理念。理念的结合就是指各种理念一起实现一个更高级的理念的过程。理念依据其自身的意志而发展。一个苹果是多种水果中的一种。苹果的理念本身就是一个完整的统一，但那并非一个单一的理念，而是各种理念的统一。红色、绿色、圆形、果香以及其他的各种各样的理念统一后，构成了与其他任何水果都不同的苹果。苹果的视觉呈现实现了红色圆形的理念结合，这种视觉呈现是存在于个人意识中的呈现。所谓理念想要实现的意志，就是要建立使理念相结合的意志，它在所有理念中发挥作用，是统一所有理念的意志。所有理念都是基于这种意志的无限性进行了多样分化。

绝对自由意志并不是在各种理念的外部无限地自行成立，这自然无须再做说明。这也是我们贯彻多种理念并对其进行统一的原理。在思考各种理念时，我们应该会立刻、也必然会想到这一点。如上所述，如果思考两种不同的理念，我们一定会想到区分两种理念的背后还存在着更高级的统一。也就是说，我们必然能够预想到，存在一种更高级的理念，它并非这两种理念意义中的任何一种，但能规定这两种意义的关系。我们也一定能够预想到，有一种东西是具有紧张感且能在深层次上自行产生意义的，它也是作为两种不同理念之间的差别关系存在的。因此，这两种不同的理念之间一定存在着处于这两者之上

的、更高级的、能使两者呈现出各自不同的状态的存在。我们一定能想到，在区分这两种不同实现意志的理念深处还存在着更具紧张感的另一个意志，这个意志能够使这两种理念按照自身不同的特点发展。所有理念都能无限制地呈现。没错，正是这个统一了无限理念的存在，也正是这个最高级别的统一者，就是所谓绝对自由意志。

或者说，"个人意志是由理念的结合而产生的"。这种想法也许并不那么容易得到认可。理念的结合不过是为了合成更高级的理念。三角形的理念与红色的理念结合后也只不过构成了一个"红色的三角形"的理念。我们也许可以认为这是停留在旧的理念世界。确实，理念的结合构成了高级理念，但是这并不只是我们所认为的理念，而是作为个人意识的预想而存在的理念。具体而言，比如"红色的三角形"这一表象，它具有个人视觉经验从知识角度进行反思和重新认识的意义。当然，并不是个人意识产生理念，而是个人意识产生理念的实现。个人是依据理念作用诞生的，而理念是自行产生意义、自行发挥作用并依据自身意义自我限定的。但这些理念结合绝不会是仅仅构成理念。一种理念与其他理念结合后的结果已经不仅仅是理念了。各种理念依据其他标准还得到了某种内容，或者可以说是一种性质、一种重量。与其说它是作为自行产生意义的理念，倒不如说是呈现为一种外在。于是这便成了一种个人意识。所谓"红色的三角形"，大概就是阐述一个理念的短语，而绝不是红色的理念和三角形的理念结合后的成果，也不是"红色三角形的理念"本身。它只不过是个人想出来的理念符号，或者说是理念的一种符号。概括性内容并非理念。的确，红色的三角形既不单单是红色的理念，也不单单是三角形

的理念。但如果存在只作为意义存在的红色三角形，那绝不会意味着红色的理念和三角形的理念相结合，而只是红色三角形这一反思过的内涵。

虽然理念结合只是产生了更高级的理念，但恐怕我们还想不到纯粹的理念是什么样的。我们人类，是无法在没有表象的情况下思考理念的。但是，作为表象呈现出的理念当然不是纯粹的理念。真正的理念大概是脱离人类的表象与思维，永远能自行产生意义的存在。但是我们无法察觉到纯粹的理念。我们只能基于个人的意识实现理念，然后将其作为理念的表象，或者是通过语言的形式去贴近想象到的理念。有人说理念结合只是产生理念，这只是因为他们混淆了理念符号与理念本身。不，应该说是因为理念不只忠实于这个符号。或者说，是因为我们只是把理念固化在"想出来的理念"的样子中，只考虑到理念的并列，混淆了反思后的理念结合与结合这一事实本身，无视了意义本身内含的深层意志，也无视了这种意志创造的无限紧张感中的理念意义，我们只考虑到了理念的构成。但理念的结合通常是理念的不断发展。理念的结合并不是破碎的瓦片重新黏合后的东西，而是从一个意义向新的意义内部推移的过程。不，即使是破碎瓦片的黏合，也是为了实现瓦片的理念而做出的一种努力。理念的结合是实现更高级理念的过程，是实现其深处的创造意志的过程，这也就是柯亨所说的纯粹创造，也是不断的个人意识的再生。意识到个人的意识是个人的成立，同时也是他意识到的外界中对象的出现。因为自然的对象与无数种意义相结合是作为理念实现成立的。究其原因就是理念实现被投放到外界中。理念是"实现"的作用与对象的统一。理念结合也许确实构成了高级理念，但这个理念一直处

于个人意识的底层，还必须作为核心自行产生意义。正是这种深层意志产生的紧张感中才包含了艺术观照，特别是包含了艺术创作的本质。从这层意义上来说，自然与艺术的观照以及其创作就是艺术理念的实现。如之前所说，我们在观照或者创作中感受到的紧张感确实是这种理念作用在个体身上的反映。包含这种特殊紧张感的情感确立了艺术意识的特质。一般来说，我们重视的快感与不快的情感并不是成为艺术意识的特质。无疑，产生这种紧张感的经历本身并未言尽艺术理念的实现意义。艺术理念实现是指我们基于"各种艺术"的原理得以看到自然、创作出艺术作品的过程本身。所谓紧张感，只不过是犹如艺术活动的痕迹证明。各种艺术本质是指通过各种艺术活动呈现生命与精神，这不只意味着观照这些生命，还必然意味着要创造出特殊的连续的音节、色彩的统一。生命就是理念的实现。艺术表现某个生命的过程也只是在观照的境界中观察艺术的过程。从这层意义上讲，柯亨认为意识是生命本源的运动。运动是"感觉作用"的外现。所有的艺术活动都是外现运动中的一种。运动一定是纯粹地进行创造的过程。也就是说，艺术是纯粹创造的一种。这种纯粹地创造特殊内容的感情就是为了成就艺术的纯粹性而表达出来的。快感与不快的感情创造不出这种特殊内容，所以无法成就美学的感情特质。只不过我认为只将其看成结合，这样的思维具有深刻的洞察力。（柯亨，《纯粹感情的美学》）

如上所述，理念就是作为某种特殊内容存在的一种想要实现的意志。理念除了实现没有其他方向。所谓实现，就是理念实现。没有非理念实现的实现。没有面向实现无紧张感的理念。我们无法想象理念实现停止产生紧张感会是怎样的。因此

理念是不断持续的实现，并且会向着比瞬间更远的地方实现并持续产生紧张感。这是个人意识。如上所述，理念实现并非简单的理念，而是指理念之上的"某种内容"，这种内容包含理念，甚至其中还有理念的作用。这是除了根源性结合之外别无选择的理念结合。作为理念结合而存在的"某种内容"其实就是某种个人意识。仅仅因为某种理念之上的内容就成为结合要素的理念已经不可谓之理念了。也许理念的作用包含了实现的意志。但若那是理念的本质，就必须考虑到理念失去理念本质的情况。但无论何时，失去理念意义的都不是理念。不产生意义时，无法想象自然有某种意义的存在。理念通常会向着实现的方向产生紧张感，在实现的一瞬间，或者说在实现的过程中，它会向着更远的实现继续产生紧张感。这是个人意识。也是这个缘故，我们认为生命在每一个瞬间都是流动的、进步的。这种生命的进步，其实就是个人意识的成立，它通常指包含了向着远方继续实现的意志的理念实现形式。虽然这与康德的意思并不相符，但这就是时间与空间的意识。康德说，我们的世界是通过时间与空间的形式构成的。然而意识可以概括所有的理念实现，即时间与空间无限进行理念实现的过程。所谓实现理念，就是指通过时间与空间的形式将不同理念结合起来。时间与空间的意识就是理念结合作用的意识。换句话说，就是绝对自由意志的作用形式，也是意识的根本形式。这不仅仅是理念。理念的意义经得起无限制地反复琢磨。无论是各种个体还是直接经验，其实内容都很特殊，都是其他任何东西都无法取代的，拥有绝对唯一性。但这是一种理念的不同呈现。理念在各个个体之间反复，以不同的形态被实现。但是这也只是理念的一半，就像刚刚说的那样，理念之所以成为一种理

念，就是因为它与任何其他理念都不同，在这一点上所有理念都具有统一性。理念的本质就是基于某种意义变得普遍的同时，又因为包含其他意义而十分特殊。但是时间与空间并不具备这种意义上的特殊性。那托尔卜在探讨时间与空间的过程中解说过康德的想法。他认为康德的想法十分正确，时间与空间的秩序就如同思维作用，不带有一般法则的性质。用康德的话说，其意所指并不在作用（funktion）。甚至不如说是表现出了时间与空间具有的严谨的唯一性中的结合条件。这种条件作为纯粹思维的同时，与所有一般性的作用（Allgemeinheits funktionen）对立，是服从于一种特殊的"可能性的经验条件"、服从于纯粹的作用才考虑到的对象的"存在"。通过满足这种特殊条件，悟性本身才得以实现，一般方法（verfahren）也才作为经验得以完成。对象不是通过针对悟性一般法则的间接性表现出来的，而是直接作为对象本身得以呈现（那托尔卜，《哲学：它的问题及其诸问题》），这是一种唯一性的体现。一个对象占据的空间是其他对象所占据不了的，解决一起事件的时间也无法用来解决其他事件。时间与空间并不只是理念，它们是赋予理念唯一性的条件。因此，时间与空间是理念实现的条件，是理念结合的形式，也是绝对自由意志进行作用的形式。也许还可以这么说，所有的对象都是通过空间的形式延长的，所有的事件都是通过时间的形式呈现的。所有的事件与对象都包含时间和空间的理念。因此，时间与空间大概都不是无限反复的非理念性质的东西。但是这也成了我们得以明确时间与空间不仅仅是理念的极其有力的依据。理念是针对某种特殊内容产生的所有意志，其本质就与其他理念意义完全不同。但是我们能从所有的事件与对象中预想到时间与空间，也就是说

可以不包括特殊理念的本质。产生某种特殊的个人意识是理念的特殊性本身在起作用。时间与空间只不过是理念实现的形式。我们说某个对象在空间上有唯一性，某个事件在时间上也有唯一性。这并不是说，外部有一只手将某个未被填充的空间或者某段虚无的时间剪切出特殊的形状或长度。实际上，是这个理念的特殊性本身决定了空间与时间的唯一性。

从这层意义上讲，时间与空间并不意味着与某种理念结合，而是指在所有理念实现的过程中对理念最深层次的要求，是指理念的先验性，亦是指绝对自由意志的作用形式。从这个角度讲，时间与空间就在意识的范畴内了。柯亨等人认为时间与空间属于思维范畴。我们也认可这层意义。但是我们需要明确，名义上作为纯粹创造形式存在的有意义的范畴是指什么。"时间与空间是运动的根本形式，因此也是思维的根本形式，也同样是艺术的根本形式。"（柯亨，《纯粹感情的美学》）

康德认为，认识该认识的东西（即对象）就应该限定该限定的内容（那托尔卜进一步继承之后的想法）。因此，以此为条件的对象的唯一性就意味着完全限定，即滴水不漏地全部进行限定，这种唯一性中也包含了时间秩序与空间秩序的唯一性。如果说思维的作用就是对未被限定的东西进行限定，那么完成限定，也就是康德所认为的"观照"代表的限定，就是不被限定便无法保留的限定。也因此，这也是无所思考、无所保留的思维。这么一来，虽然"在体系中，纯粹观照应该在思维的纯粹作用之后"（柯亨，《纯粹感情的美学》），但康德所谓"观照"最根本上一定还是起着纯粹思维那样的作用的。康德的意思是，用感觉将观照统一到时间与空间的形式中去，但无形的感觉并没有通过时间与空间的固定形式将观照也固

化。贝奈戴托·克罗齐认为，客观表现不出的，或者说未形成的东西就是感觉，或者也可以称之为无形的质量。人类的精神不是生产，而是经历这种质量（克罗齐，《美学原理》）。但我们无法经历这种所谓无形的质量。如果不把意识当作实物来考虑，这种想法大概也只能把理念化的意识当成意识本身了。感觉之外，时间与空间也并不会像空瓶子一样。感觉的成立过程本身就是时间与空间。但感觉是通过观照的形式统一的。即便是一瞬间的微弱感觉也已经有了具体的意识，这是一部分理念的实现。康德的想法大概是仅仅作为基于这层意义上的解释才得以被认可的吧。不是从观照的形式外部附加某种内容，而是意识与内容共同作用，才有了所谓观照形式出现。

如此，时间是一种理念实现的形式。它包含了无限的实现意志，通常会成为创造的前进意识。借用柯亨的见解，时间不是后续（nacheinander）的秩序，而是先行（voreinander）的创造。时间的根本运动是预想，预想是时间的动力。意识的根本运动是一直在未来的预想中创造现在（柯亨，《美学》），是对"突显的"、不同的、新的事物的意识。转变意识不是对比一个瞬间和其他瞬间后再进行辨别的，而是作为意志的直接作用创造下一个瞬间。因此，时间与空间意识的反面必定考虑意识内容的变化，考虑新的意识内容的产生，考虑拥有新内容的时间。时间与内容二者的意识是相互依存，并且必须同时存在的。这就是理念的实现。但是，理念的结合不是如同两块石头粘在一起，而是基于深层意志产生的内部结合，是多种意识内容的创造进程。我们反思此处能得到的就是理念结合的思想。因此，将时间认为是进一步的有限的结合，这只是反思的一个结果，这个事实也不容否认了吧。就像一根线串着五颜六

色的珠子一样，有限时间的延长不是由外部结合的，是无限的
时间内部发生的连续不断的进展。我们把时间的流逝看作一种
持续状态，并不是因为外部的反思作用，而是因为时间本身的
意志在起作用。虽然是有限，但也是包含了无限意味的有限，
是与无限接轨、背负无限前行且关注着无限的有限。因为有
限，所以无限。文德尔班认为，时间与空间的无限性不是直接
经验的事实，而是基于所有经验产生的一种不言自明的预想。
一个空间为决定和确定位置所做的努力将这种预想、这种根据
的所有关系都包含自身当中（文德尔班，《文德尔班哲学导
论》）。像这样，我们也能够预想到，拥有某种内容的时间，
即我们于某个瞬间产生的意识，在同一空间内无数次试探边
缘，这即是无限。时间的主体是意识，所谓时间无限就是客观
考虑意志的无限。而所谓有限，就是作为一种特殊事物被加以
限定。理念是通过意志实现并产生个人意识的。将无限的理念
有限化的才是时间，无限与有限连接的过程才是时间。这是
"现在"的意识。时间永远都是内部发展的。就像柏格森说的
那样，过去向现在前进，同时现在产生未来。这是一种预想。
但过去、未来以及现在并不是相互独立的，一切都在同一个现
在连接起来。不，时间的意识只不过是现在的意识。我们认为
时间扩展出过去、现在、未来三部分只是我们进行反思后的结
果。这只不过是我们对理念结合，对某种意义的实现与向更远
处实现的意志两者相统一后的意识，对时间，对"现在"的
意识等所进行的分析，这仅仅是指时间的无限性，即绝对自由
意志的一个命名罢了。这只是被空间化的，不，是被概念化的
时间。作为直接经验的空间跟理念化的时间一样，并非固化的
东西。如此，人类也就只能感知到现在了。

我们将过去当作记忆保存。但是所谓记忆只不过是过去的事物在现在的延长。过去的感情也是现在的感情。詹姆斯说，就像广阔的风景能用照相机照下来那样，过去的对象可以投射在现在的意识上（威廉·詹姆斯，《心理学原理》）。但是我们一般会认为，过去像是存在于现在背后的一块土地，而非横亘于眼前的东西。过去像现在燃烧着的塞多姆的街道，是不应回首的"背后"。过去的记忆是现在的记忆，并非将过去的记忆送回过去，过去的我才想起，而是现在的我就站在此处想起的。

因此，把时间当作原理的各种艺术（如音乐、舞蹈、文学等）可以在展开的每一刻被观照到。那不是在演奏结束后，或者全部通读后，再来反思整体的构造、节奏、旋律的关系。观照是每时每刻的创造。无疑，演奏结束后或者通读完全文后，我们可以"回想来看"这种观照的经验，但无须重复。这不是此印象初相的再生，而是一种新的观照。

关于时间，我们认为一半要放在空间中进行思考。这已然是空间意识了。因此，我们一定可以由此预想到时间的持续。但这是时间与其他意义结合后的东西。它结合了什么意义呢？空间相对于时间的特质是什么呢？我们察觉到空间就是限定轮廓。我们无法察觉到没有轮廓的空间。威廉·沙普说："那么，所有事物都各自对应一个理念。色彩表现事物时并不只是色彩，还包含了色彩中的某种秩序。但这种秩序成立的最终基础就是这个事物的理念。也就是说，我们用以分化事物的依据就是这个事物的理念。如果我们基于理念来看一个事物，这个事物将作为被分化的内容呈现在我们的眼前。"（威廉·沙普，《论感知现象学》）如他所说，如果我们感知到一个对象时，其理念也随之呈现，那么这个对象必然会因为拥有具体形态而

被感知到。某种特殊理念在视觉上的呈现意味着我们在视觉上刻画出一个特殊的轮廓，即一种特殊的形状。

轮廓是包含方向意识的时间意识。更精准地说，就是在时间连续中的每一个瞬间，我们都能察觉到这个瞬间针对前一个瞬间的方向产生的某种关系。换言之，向一个方向前行的意识与某种特殊的紧张意识的结合才是轮廓，即空间意识。也就是说，时间仅仅是持续，而空间必须预想到这种特殊的紧张与两个方向的意识之后才能够成立。所谓预想到两个方向和向两个方向移动，是指有范围、有表面地行动。多个学科都曾论述，轮廓并非一条空虚的线条，而绝对是有表面的线条。

我们能察觉到轮廓就是能预想到对色彩差别的感知。没有色彩差别的地方就没有轮廓。因此，一个形体的色彩是作为形体呈现的理念实现。一个事物是各种各样的理念实现，是各种理念的结合点。但是，观察轮廓不仅仅是察觉到色彩差别与色彩划分。划分只是结合点的一个色彩结束后，其他色彩开始的轨迹。就如威廉·沙普所说：如看到一种色彩结束另一种色彩开始，这是在"尚未"与"最早"的看法下才出现的（威廉·沙普，《论感知现象学》）。划分是对两个表面进行区别的认识记号。但是，轮廓不是静止的长度，而是一种运动、一种持续，是每个瞬间都拥有两个方向的运动。轮廓不是虚无的线条，而是有表面的线条。

轮廓是拥有表面的线条的运动。通常，我们能很容易想象到，空间意识不是瞬间看到某种展开的全部，而是在察觉到时间的同时，察觉到某个瞬间的视点连续，这是视觉作用运动的过程本身在创造空间。我们回顾并重新认识创造出的空间时，并不是我们第一次察觉到这个空间的存在。我们也不是基于视

觉作用重新认识这个空间。记忆是一种新的经验。所谓重新认识一个空间，就是创造出一个新的空间。而所谓重新认识，就是反复汲取同一经验，有着判定诸多不同知觉中的同一内容的作用。这样说来，我们可以发现重新认识并不是直接的视觉作用，而是一种判断。如此，空间中便包含了时间，时间也成了空间的根本预想。且运动在时间与空间的基点发挥作用的根本原理便是原因。只不过，空间是拥有一个新方向的时间。

观察一个轮廓就是观察一个空间的轮廓。也就是描绘将自己的内心置于其上，与其一致的事物的轮廓。当我们用眼睛探索这个轮廓时，这个轮廓便会成为视点中心，成为最为明确的存在。这时，被这个轮廓包围的表面则渐渐变淡，扩散到视野的边缘。且通常，这个表面都会隐匿于"看不到的世界"中。准确地说，是没被察觉到，这个表面相关的限定范围内的内容都没被察觉到。也就是说，刻画轮廓最清晰的视点已转移到无限的、无意识的世界中（就像手纺车上用来纺织的纤细明晰的纺线渐渐编入粗杂的棉花的堆积中一样）。也就是说，空间是基于轮廓意识才得以真正地作为空间呈现出来的。我们无法想象有什么空间是完全没有轮廓的。没有方向的空间也是不存在的。不包含运动的空间更是不存在。也就是说，轮廓是空间意识的中心线。我们将轮廓当作事物的分化依据是出于知识上的判断。所谓轮廓，其实就是指"制造轮廓"。我们说的不是限界，而是"制造限界"，是使轮廓动起来，是描绘眼中轮廓的作用的过程，是视觉的生命。生命在每一个瞬间都是纯净的。因此，每一个瞬间的我们都只能看到一个轮廓。换言之，就是看到"一个表面的轮廓"。这里提到的表面跟上述一样，是拥有无限的半面的表面。我们恐怕永远不会看到特定的

的呈现。如刚刚所说的那样，当我们同时看某个形体的所有轮廓时，其实是看不清任何东西的，我们只能感知到这个轮廓以及包围着轮廓的空间。但这种不完全的感知中还包含着更明确的"想要看"的强烈紧张感。这是形体化的视觉作用，说来就好比底稿。只是这样看到的形态并不是我们真实看到的。但脱离这种看法的形态意识也是不存在的。真真正正地观察形态是统一这两方面的见解，而非仅仅采用前进或者并列的意识。这两方面的统一即空间意识。轮廓将更高的信仰当作意志不断向前推进。同时，在这种前进的过程中还唤起了伴随这种前进产生紧张感的无限内容中的有限努力。这种努力即空间意识。所以观察空间也就是创造空间。

因此轮廓推进的每个瞬间中都有前物的某种实现，同时还有对那个瞬间中的要求实现，以及与之对立的轮廓的预想。当我们中止一个轮廓的推进，然后或观察或描绘基于某种关系与此交汇的其他线条时，便能极为明晰地看到这层意义。比如说，当我们将衣领绕在双肩上滑动，我们的视线向下走到胸部轮廓，延伸到手腕轮廓时，我们的眼睛，或者说美术家的画笔会先从衣领往下画，再另起笔将袖口接画在上腹部的某个接缝处，这个袖口的线条一定要画过与刚刚那条线的交点，甚至是运笔到更远的地方。这其实就是最常见的两个轮廓交叠呈现的一种方式。这个时候我们能发现有三个姿态呈现出紧张的意识。在第一条线停笔的瞬间，对我们的眼睛或者说美术家的画笔的运作有一个苛刻的要求，即从这条线的终点转而画第二条线，并通过这第二条线的起笔给予这个终点终结的意味。开始画第二条线时也有一个要求，即画完这条线后一定要再回到出发点，画出完成这个出发点的线。最后，即第三个必须达到的

要求是必须让第二条线通过第一条线停笔后留下一点。这三重紧张感的开始与结束是一个轮廓对其他轮廓进行要求的基本事例，第二个要求是被要求的轮廓要按照被要求的样子实现，是针对要求产生的强烈意识。这就是所有"刻画轮廓"的本质，即空间性的内面。刻画一个轮廓的过程中要求伴随着每一刻的前进都必须完成此刻的努力。换句话说，就是要求轮廓的不同方向。树干也好，瓶子也好，它们的对立轮廓都是不同方向的轮廓的例子。

对轮廓的不同方向的要求并不是要求轮廓有不同方向。两条交于一点的线是可以夹住一个空间的，但通常并非如此。若是一个方向的线从这个点一点点地延长出来，这条线就会立刻失去空间轮廓的意味，因为它会成为与这个空间相接的其他空间的轮廓。最初由这两条线相交形成的空间在这个瞬间失去了其轮廓的一部分，这个空间的限制消失了，于是这里出现了一个新的另外的空间。极普遍的想法是，这条线这时会成为两个空间共同拥有的轮廓。但这其实是误解。刚刚说过，一个轮廓只刻画一个空间。这条线只是第二个空间的轮廓。此时，对于第一个空间以这个轮廓作为界线结束了，这条线刻画的第二个表面下的延续，我们都毫无察觉。换言之，这条线成就了第一个空间的无限性。轮廓赋予了与这条线相接的表面以意义，这种意义就是画框的线给予画面整个世界的意义。因此，绘画无论在多小的画布上都有着无限的世界。

只是轮廓相交的点是一个空间的出发点。在一个轮廓的某点起笔画另外的轮廓时，这个点当然也包含这样的含义。比如之前提到的例子，穿过胸部轮廓停止的点画出手腕的轮廓，手腕空间的起点就是胸部空间的终点。的确，画笔最初的着点是

脱离这个点的肩部衔接的某个部分。但是，画笔还没画之前，画家的眼睛离开胸部轮廓最后一点的那个瞬间，他就已经预想到能通过这个点画出手腕。轮廓的出发点，即空间的出发点，就是轮廓的结合点。这个点统一了各种各样的空间。换言之，各种各样的空间通过这个点才得以展开。于是我们明白了，只因为轮廓上的一点，这个轮廓本身就有创造无数空间的潜在可能性。我们知道，轮廓的一个顶点是有着可以向任何方向延伸的意志的。我们还知道，刻画了一个表面的轮廓在其他的表面上还连接着无限的空间。

空间的出发点是轮廓的结合点。一个空间连接着其他的空间，这样的关系就好比，即便从其他的点开始画，这个点也与画笔最初起笔的点有着不间断的连续。观察空间的过程中包含着空间创造作用的紧张。比如说，画一个头部，然后突然看到头上的窗框，那就必须判定头部到窗框一角的距离以及那一点的位置。换言之，头部轮廓虽只寄于眼中，但在画窗框之前必须先画它，必须通过头与窗框间的阻隔。我们观察一棵树的树干是否粗壮也是要经过这种观察轮廓的过程的。当刻画完树干的第一个轮廓后再刻画第二个轮廓时，一定可以看到以第一个轮廓的某点作为第二个轮廓的起点延展出来的线条。于是空间通过轮廓改变方向，也只能借此刻画出来。方向相反的线相交也不一定能创造出空间。为了创造空间，这些线必须包含连续的意味。也就是刚刚说的必须共同拥有一种紧张。

刻画轮廓的作用一定有一个出发点。我们看一根树干或者一个瓶子会先将视线落于这个点。这是到此瞬间为止的视觉的延长。我们为了观察一个对象，或是因为其他要求，走到几步之遥的前方，以自然要求的态度进行观察时，我们观察这个对

象的一点，也就是说我们有了开始观照的一点。但这不是自然或者作品的开始。即使是看一个人物的脸或者脚，那也不会是人体的起点。我们画出来的人物，不，是所有视觉对象，其实都没有固定的起点。但是，我们有在画布上画上第一笔颜料的一刻，也一样有看第一眼的一刻。与之相对的，最后也会有收回视线后凝视某处的时候。我们将其称为最后的凝视只不过因为一个外部理由。刻画一个对象的画家的确用第一笔颜料画出这个对象身上的某一点。但是他应该没有把这当作这幅画的开始吧。刚刚也说了，他在因为开始刻画某个部分的轮廓而着笔于画布上的瞬间，就一定要迅速完成这一点。这一要求尖锐而迫切。换言之，从这个出发点起笔前，画家就必须已经预想到接下来的"该完成的部分"。在刻画最初的空间之前，画家一定要对空间的某种意识预先进行想象。刻画对象的所有部分都是经过预想才成立的。没有一个部分能与其他部分相互独立，或者脱离其他部分成立。基于这个角度，德拉克洛瓦认为绘画是一瞬间的，空间只有现在的意义，且空间是平行的。

只是人类无法脱离时间看空间。他们的意识是基于深层意志产生的理念实现。时间是这种意志的实现形式。空间的深处流淌着时间，空间是平行的时间。这并不是说，时间是理念化且凝固的，只不过时间是有平行性的，时间是对永恒的瞬间的要求。赫尔德认为，形体艺术的本质是在平行中同时存在。如果美术家一开始就有完整又极为精密的视角，那么他就能完整地交托出没有偏差的理念。这样的话，美术家就能达到他的目的，并且留下一幅永恒的作品。最初的观察其实是周到又永久的。只是人类的软弱、感官的迟钝、长时间紧张的不快感使反复注视成为必然，但是反复的观察其实就是"一次注视"（赫

尔德，《批评之林》），这种永恒的一次注视其实是一种要求，
是观察空间的作用，也就是空间创造的努力。绘画虽然只是瞬
间的艺术，但大多情况下，画作恐怕都永远无法完成。绘画是
为表达瞬间的永恒的努力。这是所有空间创造的过程。即使不
足一寸之长的轮廓也包含此意而被描绘。

现在我们明白了观察空间就是观察轮廓，也知道了轮廓通
过方向转换刻画空间。于是我们迎来了一个新的问题。轮廓是
如何转换方向的呢？转换当然就是指针对某种内容对立进行变
化。观察轮廓，或者说刻画轮廓，其实就是运动的意识。所谓
方向转换，其实就是方向的转换被意识到。那么是意识到对什
么内容的转换呢？轮廓的线条渐渐离开出发点，渐渐延长。但
刚刚也说了，我们能明确感知到的只有现在。所以我们清晰察
觉到的只不过是那个瞬间刻画出的内容，而不是这个轮廓持续
表现出的所有延长。并且，我们在每一个瞬间意识到的方向变
化都是相对于上一个瞬间的方向变化。如何意识到？是面对上
一个瞬间的方向测定现在的位置吗？若是能，观察轮廓大概就
是知识的作用了。我们得以意识到方向的转换并非通过知识测
定的，而是立即意识到。所谓观察空间，即观察轮廓，就是实
现视觉作用。这是一个形体理念通过深层意志结合了某种理念
的作用，比如结合颜色理念。具体的意识会从意义世界的深处
浮现出来。理念从根本上来讲是接近目标方向的意识。轮廓变
换方向的意识，其实就是我们向前进发的每一刻都伴随着前进
的紧张，并伴随着"想要实现目的"的深层意志。这是柯亨
预想到的作用。之所以要让我们了解线条方向的改变，是因为
这不是外部标准，而其实是紧张感、转化意识本身存在的直接
证据。而现在来说就是转换意识。我们察觉到"甲"的时候

就预想到"非甲"。为了意识到变化，我们需要意识到没变的东西。轮廓意识通常就是运动意识。在轮廓意识的背后，我们一定会意识到不动的东西。通过且仅通过轮廓的意识，我们会同时感知到轮廓意识背后的内容，比如说能担负的、能预想到的某种内容。我们在每一个瞬间都会因此拥有某种关系，会察觉到已经呈现出轮廓的某种内容。我们意识到轮廓上一个瞬间变动的同时，也意识到了这种基于某种内容产生的关系是怎么从上一个瞬间变换过来的。因此，这种渐渐脱离轮廓的某种意识会伴随着轮廓的延长一直持续着。于是这便成为水平与垂直两个方向线的本质，这也是绝对自由意志的空间呈现状态。我们看到或者刻画出一个对象，换句话说就是绝对自由意志作为这个对象的实现形式呈现出来时，水平与垂直的方向必然会因为不可分割的关系而成立。水平与垂直这两条线也因为不脱离某种轮廓的背景得以实现。没有哪种轮廓意识是不包含水平与垂直两个方向的关系意识的。空间意识可以立刻预想到这两个方向。这些方向的关系因为轮廓的种类而变得多种多样。高低与左右的对立就是因此确立的。轮廓是否渐渐远离起点？面向目的是否有进展？就算仅仅基于这些，这条线的位置大概也多样化了。只是我们是无论何时都能察觉到这些线吗？我们并不会时刻明确察觉到这两条线。而是经常，不，应该说这两条线原则上是潜在的。"高度"与"广度"，即水平与垂直的区别其实也是我们反思后的结果。我们对包含轮廓进展作用的某种特殊倾向的紧张感进行反思，然后称其垂直。与之相对的，我们将其他特殊的方向称为水平。刻画这两个方向的两条线互相呈直角相交，这是这两条线唯一的关系。如果有基于其他关系相交的线条，也必然包含了这两个方向。这两条线相交于直

角，这个交叉点左右的两条连投射长度都没有的线只是单纯地表现出两个方向中的其一。

于是，水平线与垂直线可以只表示其各自的方向。但这些方向本身并不是没有关系的。两个方向通常能相互预想到另一方向。垂直线是相对于水平线垂直的，水平线也是相对于垂直线才是水平的。这两者都能相互预想，从而相互统一。垂直线是一种经验事实，它通常包含十分强烈的紧张感。与之相对的，水平线内部通常包含了安逸轻松，这也是统一的意识。水平线表现了流畅的运动，垂直线则表现出不动摇的限制，这又是两者关系的不同姿态的展现。我们也不是通过对比水平线才意识到垂直线是蕴于垂直方向中的。垂直意识是一种直接意识，这种直接意识是通过自身呈现并暗中预想到某种内容的。垂直线不单指线的长度，还指垂直方向上的线。里普斯也认为观察这条线的出发点的位置是必要的，同时要以从下而上延展的思维考虑（里普斯，《美学》）。垂直方向的线中有着不包含某种延长的单纯的特殊紧张感。里普斯认为，当一条线或者一个形状既不承重也不受自身重量影响，处于自由直立状态时，这条线上的所有处于直立状态的部分都必须为征服重力影响产生张力（里普斯，《美学》）。如里普斯所说，的确存在这样一种对抗重力的张力。这条线包含一种特殊意义，与之相对的，对于能让自己直立的某种内容就会产生要求，并会因为要求而产生紧张感。这个要求就是相对于垂直线的水平线。垂直线是相对于"地表"直立起来的。这个地表并不是单纯的土层或石层，也不是草地或者植被，是根据高低要求产生的基点。水平线就是这个基点的形式。地表是对这些方向进行的预想，也是客观化的"我"。水平线并不只是像扔在地板上的箭

矢那样的存在，它真正蕴于那唯一的方向上，既不上倾也不下斜，且保持持续不断的紧张感，在定点与某条线相交。这里所说的某条线就是垂直线。也就是说，水平线也因为同样的理由针对垂直线产生要求。这种要求，这种统一，也就是空间的平行性。

从发生角度说，两个方向中应该都包含各种解释。比如施马索认为，人体直立的姿态解释了垂直方向，这种直立姿态更是人类的特质，能够用以区别人类与其他动物，所以这一点尤为重要，还可以将其命名为第一方向；通过膝关节，特别是骨盆、肩膀，以及两眼的排列、眼球转动等可以说明广度，比如手脚向前可以产生最自然的运动，通过这种构造以及头部的转动等也可以解释距离（施马索，《艺术科学原理》）。希尔德布兰德也认为，水平与垂直是作为两条基本方向出现的，相对于地面产生了垂直，两眼同高度位置产生了水平。自然中包含这两种主要的方向，如垂直的树与水平的水面，我们也有能力针对这个现象立刻明确空间关系。（希尔德布兰德，《造型艺术中的形式问题》）当然，探寻这种解释的更深层意义使我们满足。我们眼睛的位置是水平的，我们是垂直直立的。之所以能察觉到这些，是因为我们眼中的空间意识本身。眼睛、身体的位置自古以来便形成了这两个方向。

我们在一张照片或者画作中，如曼坦尼亚、丁托列托描绘的由斜下方仰望立于高空中的人物的场景，事实上把倾斜的姿态看作垂直站立，这种情况极其之多。而德加则是用斜线表现水平的舞台表面，这种情况也很多。这不只是基于过去的经验做出的判断，而是直接能看到的。我们现在可以将交于一个直角的垂直线看成水平线，相反也可以将水平线看成垂直线。这

是为什么呢？我们认为一个轮廓是水平状态并不是因为这个对象和我们肉眼的位置平行，而是因为这个轮廓符合水平状态的事物的要求，所以我们得出了这样的结论。我们判定一个线条是垂直线也并不意味着该对象与我们的身体方向一致，我们也是基于垂直事物的要求实现了这个判定。换个更为明确的说法，就是存在深度，即第三意识形态。垂直线是表示高度的，但比如说，塞尚就曾说过，"相对于水平线条，垂直线赋予了对象以深度"，深度其实也就是表示进深的线。通常，我们不会认为因为与外界有实际距离，所以我们才可以看到深度，我们会认为因为对深度有要求，通过看到深度的要求，所以我们才得以看到深度。如果只是因为对外界有深度就能看见深度，绘画就永远也画不出深度了。我们得以在画作中看到深度是因为只有在深度中我们才能看见。究其缘故，就是描绘高度的垂直线被当作了描绘深度的线。

　　关于第三方向，即深度（进深），也存在之前说到的施马索的那种想法。而各位心理学者也试图只以眼睛的构造来说明问题。一种说法是，我们用两只眼睛观察一个对象，立足点有些许不同，所以左右眼的视网膜上的映像也不尽相同，我们也因此感觉到深度。双眼映像的差别会伴随着与对象之间的距离变化自行增减，因此我们能感知到对象的远近。也就是说，第三方向的知觉拥有视觉感官的双重构造，且其作用是作为一个身体条件的必然结果。另一种说法是，双眼在凝视某个东西时，伴随着距离变化，连接眼部肌肉与眼球的眼部肌腱会产生不同程度的紧张感。观察对象越近，凝视带来的紧张感越强烈，越远则越弱。也就是说，紧张的强度为距离的计算提供了标准。但能够支配深度知觉的不只有双眼的构造与眼部肌腱，

因为我们的整个身体都会针对这个对象产生动作，皮肤压觉、关节感觉也助力了深度感知。（铁钦纳，《心理学大纲》）

总结以上的观点，即深度是通过双眼特殊构造产生的作用，我们通过关节、皮肤等身体部分中的触觉能够直接感知到深度。但这种想法被否定了。因为古有贝克莱今有里普斯，他们认为知觉心象通常是表面的。里普斯认为，在感知事物与事物之间的间隔的过程中，一定会感知到这些事物。但我们的眼睛看不到眼睛本身。我们的知觉心象通常都是表面的。我们基于多种过去经验掌握到了第三方向的知识，并将这些知识注入具有表面性质的知觉心象中去，然后基于自同律看到了深度表象。我们观察足尖到某事物之间的间隔不是在看深度，而是在看事物的一个表面。表面性质的空间本来能拓展出三个方向，是能够直接感知到的一种空间现象的形式。（里普斯，《心理学研究》）我们是否认可这种想法？

如果真的是因为对象与眼睛之间有距离才产生深度表象，那么如上所述，我们应该如何描绘出画布上的风景中的近处的草丛和远处的天空的进深差异呢？但是如果像里普斯说的那样，根据过去的经验重新考虑表面的知觉表象，为什么我们只看到画上的各种东西都有着各自不同的深度，却没想过这些东西都只是排列在一块画布上呢？

我们对自己的思想意识和经验进行观察后得到的结论事实与里普斯所言正好相反。我们并不是重新考虑直接视觉经验后才看见深度，而是因为直接看到事物与事物之间的深度不同，所以希望从知识的角度来考虑这种关系。我们所掌握的知识十分透彻地告诉我们，画上的各种内容可以放进一个表面。只是，我们之所以这样判断，却也是因为我们亲眼见到了深度。

所谓深度，并不仅仅指距离知识，还指直接的深度经验，指通过形状大小、颜色浓淡、轮廓清晰度呈现出的直接经验内容。但是大小、浓淡以及清晰度都不是深度起源。这样的话，从最简单的景象说起，我们大概永远也看不到小花比后面堆积的大堆苹果更靠前的景象了。我们大概也看不到比树梢上的一片叶子更大的月亮挂在高高的夜空中的景象吧。我们大概只会看见，薄薄的烟雾无论何时都必须比后面的森林更远。但往往并非如此，不如说我们必然会从其他地方看到深度起源，这使我们产生相反意识。到底怎样才能看到深度呢？就像我们能直接看到高度和宽度一样，深度也可以直观地看到。

雨果·马库斯探讨过"风景与精神"的关系。唤起广阔的风景的最主要的感情是憧憬，这种感情不局限于任何个体事物，是一种找不到安静之处的感情，具有永恒的活动性。这种永恒的、面向远方的永无休止的强烈诉求包围这个地球后，通常会回归本体，在有限性包含的无限性风景中得到满足。于是，我们无法停止追寻远方风景中的某种净化香气。我们越往高处攀登，越能根据具体事物渐渐增强对"高"的理念的认知。这时，我们抛开具体世界的细节，去想象抽象却广泛适用的大多数的一般理念，不再因为看不见事物的细节导致视野变窄，而是渐渐拓宽眼界，展望丰富珍稀的土地。下山后，随着我们越来越接近风景，远处的景物也不再是远处的景物，距离与香味更是从背景进入了我们的视线范围。这么看来就不是远处的景物在吸引我们，而是"距离"（die ferne）吸引了我们。远处的景物作为距离无法达到，那作为景物可以达到吗？通过由此发现的错误，我们形成了永远的运动的动机（雨果·马库斯，《美学与一般艺术研究杂志》）。我们在外界，即地球

的形态之中探寻"距离"的本质，并单纯地将对距离的憧憬当作错误，我相信这些都是因为我们对于重要的"点"产生了误解。因此即便无法认同，我也必须认可"远处的景色吸引我们的不是远处存在的景物，而是距离本身"。这种看法的确是真知灼见。不是因为有距离才看见深度，而是因为看到了基于深度的要求，或者不如说是因为看到了基于深度的意义，所以看到了深度。就像雨果·马库斯所认为的那样，地球是球形的，且风景实际上是无限连续的，所以无限延续的远方的景色无法唤起"憧憬"的感情——以他们所说的永远的活动性作为本质的感情。相反，憧憬不是结果，而是原因。因为无限的前进的视觉理念在起作用，所以作为视觉对象的世界也是无限的。"距离"不包含在远处的景物中。如果能明白这一点，就一定能注意到，无论地球怎么圆，外界不过是事物的连续，不应该要求距离；也一定能注意到，从远处事物中看距离的作用是视觉作用的特殊一面。所谓深度，就和高度、宽度一样，都是视觉作用的根本形式。

如刚刚提到的那样，个人意识是作为理念实现产生的，这种个人意识通常是外界的意识。事物只能是作为"外界的某种事物"被我们感知到。外界意识是个人意识的根本形式，并且还是直接的宽度、高度意识，同时还是"深度"意识。我们能看到外界中的各式各样的对象。我们有意识地在外界中进行观察，换句话说，就是我们有意识地观察自身以外的世界，这是一种与自己相对立的意识。就像我们的身体一样，这种意识并不是经过反思后才与我们对立的，而是对象表象本身直接唤起的一种"产生表象的事物"的意识，即"我"的意识。我们所看到的所有事物通常都是"自己看到的事物"，这

些事物都包含于这种自觉中的表象，而不只是"某种事物"的意识。我们并不是基于一个事物的表象，从外部用自己的意识进行联想，我们的意识就是理念实现的表象的原本内面。这种"我"的意识并没有产生这个事物的表象，而是和这个对象的意识相结合后产生了一种理念，即"我"的真正作用的表象。这是通过理念实现产生的个人意识的必然内容。一个对象的表象与通过这个对象产生的"我"的意识共同完成了个人意识的内容。基于刚刚提到的理念本质来观察一个对象时，通常会产生一种特殊的新表象。无论外界中有什么样的表象，这都可以算得上是产生特殊的意识。连续看各种事物时，区别意识会更加明显。特殊事物的意识，即区别意识，一方面是一种表象，另一方面还可以预想到与这种表象不同的意识，即与之相对的事物。这两面的统一就是一个对象的表象。这个表象中与所有表象相对立的意识，即与"甲"相对的"非甲"的意识，指的并不是乙、丙、丁等一系列的特殊又明确的意识，而是一个对象作为表象呈现时，与其相对立的非表象的意识。这是无限事物的紧张。"我"的意识就是这种无限事物的紧张意识。

从这层意义上说，作为外界的"我"的表象与"我"是对立的。外界自然因为处于身外才得以被察觉到。可以想见，所有对象都一定存在一个脱离自己存在的"那里"。但是对立是一种关系。"我"统一对象的意识，即深度，和"我"是一种对立关系。但对象的表象是明确的，基于此产生的"我"的意识是无限的。所以我们下意识地感觉到了刚刚说的水平线和垂直线的成立。换言之，"我"看不到自身，所以就像里普斯说的那样，因为看不到"我"与表象之间的距离，只能看

到深度，所以无法明确测定深度。里普斯认为，眼睛看不到眼睛本身，所以看不出深度。但我认为正因如此，换句话说，正因为"我"是无限的，所以才能从深度上看到对象。被明确限定的表象与表象性中不明确的无限的"我"之间的对立关系，其实就是近处对象与远处景色间的对立意识。

对象的意识是"我"，或者说是由"我"通过完成本质的意志创作出来的。但"我"的意识是通过对象的表象，并针对这种表象产生的。一个对象的表象作为对象的同时，也包含了"我"的意义。"被圣母玛利亚抱起的幼儿基督"的凝视也是我的凝视。在这幅画中，我们可以看到另一边的地板上有摇篮，还可以看到背景中有一把椅子，圣母坐在上面。画面上的椅子扶手前面就是摇篮，甚至还有床。对象的深度就是自己的表象与自己之间的"可以看到的距离"。我们将视线从近处的景象移至远处的景象，通过这个过程，我们加深了深度。我们看远处的天空就是看着已经加深的"我"的深度，也是实现"我"的深度。如此深思熟虑后，我认为我们能为里普斯的想法提供根据。里普斯在解说"深度的感情"时是这样说的，他认为基于感情移入理论可以发现美的对象能成立是因为自身（观察者）的存在，并认为是感情移入的过程为对象的表面添加了"深度"。深度是移入的人格内容，是在美的观照过程中向自己的本质中移入的东西。因此，这也可以看作自己的深度，是对象的深度，同时还是自己给对象植入的深度。（里普斯，《美学》）希尔德布兰德则认为，可以通过深度的运动将空间看作一种统一，若现象必须从空间上维系生命，则必然会唤起深度之运动表象的唯一作用，也必然会出现一种引力，能够将表象从现象中强制剥离，然后拉向深度。这种引力是所有

对象自带的。从这种说法中也可见集中描写的本质。（希尔德布兰德，《造型艺术中的形式问题》）我认为希尔德布兰德的想法其实说中了一个事实。

如刚刚说的，一方面，轮廓是因此被限定的一个对象；另一方面，它又不是基于这个轮廓被限定的一个对象，而是为这个轮廓增添无限空间，即无限性的"我"的存在。但是我们现在明白了，对象与对立的无限的"我"之间的关系就是深度意识，也明白了与对象表象相对的无限的"我"的对立也就是与近处对象相对的远景的对立。也因此，我们可以看到有轮廓的对象存在于没有轮廓的空间前景中。我以为，这是存在于各种对象中的共通的事实意义。

我们刚刚说过，围成一个表面的两条线之一延长时会产生一个新的表面的轮廓，而一开始的表面则与这条线结合，从而失去了轮廓。反过来看，这个表面是退到了第二个表面之后。也就是说，在所有相交于一点的轮廓上，穿过这个点延长的事物会显示在止于这个点的事物前面。当然，轮廓不只是线条，它更是一个表面的中心线。我们可以看到有轮廓的表面呈现在与之相接的空间的前景中，这不是说只有轮廓存在于前景中，而是说通过此线条画出的表面本身也在前景中。因此，一个表面即便没有一个清晰的轮廓，换言之，即便其周边是由色调不一的平滑线条包裹的，那也比平滑连接的表面中的其他部分更突出、更吸引我们的视线。这时，大概也能由此推知呈现出的最近处的前景。苹果、大理石像等事物都有着完全光滑的表面，也因此都包含着圆润平滑的意味。由此可知，对象的轮廓在限定高度、宽度的同时，还会限定深度。这都是视觉作用的一个方面。高度与宽度的方向也是表象与潜在的"我"之间

的关系。但在这些方向中，"我"对应着这个对象轮廓的水平线与垂直线两个方向，只作为线条化的一部分紧张被移入与对象相同的世界中去。但是从深度角度来说，"我"是无限的，与包含高度、宽度的对象本身的意识相对立。深度相对于另外两个方向还要高一个层次。

深度通常就是指这种对立，即第三方向。自己的"前方"，也就是与自己对立的方向。如果因为站在悬崖上脚下有深度，就将深度看作第一方向的一种情况，就大错特错了。我们看到悬崖的深度是低下头，看向脚，即从脚到那，也就是前方所延展出的悬崖的深度。我们垂直站立，一边正视前方，一边看与自己身体呈一条直线的悬崖，这时产生表象的悬崖的延长不是深度，是高度。刚刚也说了，深度和高度都可以通过一条线看到。但同时，这又不能从两个方向看。因为这个理由，我们必须改变看法。高度仅仅基于一个表面就能成立，但深度基于不同的表面都可以成立。我们基于深度去看基于高度看到的线，就必须转换成更高层次的视点。高度与宽度一样，都是只基于轮廓就能成立的概念。

只要看到一个轮廓，我们的眼睛就无法脱离一个对象。从这个对象的轮廓中开始观察与之相接的表面，会发现对象与其他对象的关系成立了统一关系。但这是对深度的意识。各种各样的对象在发现深度与宽度的关系之前，就已经预想到深度的关系。也就是说，自然，或者说形象艺术的世界基于深度得到了统一。换言之，在我们眼中看到的世界里，统一的东西就是"我"。更深层地讲，就是视觉理念产生作用的形式，也是通过深度看到的绝对自由意志的深层要求。

这是对象与自己之间相隔的空间的本质，是某个对象完整

的意味，也是各种事物能呈现出远近的根本。基于眼部构造与其他部分的关系所尝试提出的各式假说就是依据这些思想，想通过自然科学的视点说明视觉作用的实现过程。从这个意义上讲，如铁钦纳所说（铁钦纳，《心理学大纲》），可以分别回答事实的一半吧。但是，根据这点，"深度"的本质是无法了解的。

　　为了尽量避免误解，我们必须警惕深度与距离的混淆。距离必然会预想深度，但深度不是距离。深度是视觉的形式，而距离却是单靠视觉无法测出来的东西。距离是深度的一种发展。从意识深度出发，一定要加以特殊的运动方式，即立足点的移动。不只深度无从预想，立足点的移动还会使深度消失。有了立足点才会展现出深度。就像达·芬奇说的，绘画应该是只通过一个视点就能看到的（列奥纳多·达·芬奇，《绘画论》），这才是绘画的世界。我们运用知识去思考这个特殊的世界时，应该将其当作没有第三方向的表面去看待。绘画实现了这个意义，所以才能够在一块画布上实施。即便是在坚硬厚实的木材上进行绘画，也只使用一个表面。

　　绘画是基于一个立足点的美术创作。与之相对的，我们就能预想到雕刻是有无数个立足点的美术创作，因此雕刻是可以拓展出三个方向的包含距离的美术创作。我们必须从一个视点去看绘画。与之相对的，我们也必须从多个角度去看雕刻。虽然是雕刻，但就像沃尔夫林说的，雕刻也的确有一个正面，也可以说是"吸引观众视线"（Ruhepunkt fur den betrachter）的主要的一面（海因里希·沃尔夫林，《艺术史基本概念》）。但我们当然拒绝这种只能看到一面的雕刻。所以，看雕塑的人也好，雕刻家也好，都一定会经常改变视点。但只是改变视点是无法完成雕塑的。因此，这些视点也必须有一个连接点、统

一点。换句话说，无限的立足点一定会制作出一个对象，雕刻家心中必然有不断推移改变的立足点。他们的眼睛在三个方向上工作，同时他们会践行所有的距离，进行立体的工作。希尔德布兰德认为，各种线条与纯粹表面的视觉表象根据运动表象结合后成立了雕刻表象，但这个表象只有两个方向的内容。第三方向，即各种表面的位置关系是通过我们的视点变化附加的各种线条，我们可以看到这些线条改变了视点，表现出了制作位置关系的侧面形象的运动。这种运动的表象是认识雕刻形式的重要元素。通过深度的运动，各种形状有了体积，我们也就可以看到空间统一（海因里希·沃尔夫林，《艺术史基本概念》）。如他所说，不只停留于看高度和宽度的同时看深度，还要感受距离，让我们在各个视角中观看这个对象。完整地、无限持续地观看表面。就像绘画依附于画框的同时是无限的，雕刻也依附于石头表面，石头和空气的接触层面也是无限的。我们说一个雕塑是有限的，是因为我们将雕塑本身与作为材料的石头混同了。围绕石头的空间与雕刻是没关系的。包围雕刻的石头的空气不是创作出的人物呼吸的空气。画框与它框起来的画布表面都完全属于另一个世界。同样的，雕刻出的人物相对于包围它的空气是完完全全的异乡人。在雕刻领域中（绘画与雕刻的混形当然要另说了），即在纯粹的雕刻世界中，也是充满空气的。如里普斯等所认为的，相对于雕刻，绘画的特质要求的是表现物与物之间的空间（里普斯，《美学》），这一点在这里是说得通的。

　　刚刚也说过，绘画中描绘的一个对象的轮廓与画框之间的空间，即"留白"，其实就是"我"作为与甲相对的非甲，在向绘画世界转移，这便是表象化的"我"的无限性。之前提到的地表就是"我"的一面。因此，绘画中的"留白"其实

就是脚边盛开的花与远方漂浮的云之间的无限美丽的各种自然事物的背景。一个对象的轮廓所接触到的无限事物都一定是我们眼前所看到的景色。我们很容易想象到，在空中飘浮的云的后面，无论我们能看到多远的存在，天空也必然在这个存在之后方。因为所谓天空正意味着无限的"我"，即"我"的无限性的表象。与天空接触的对象从轮廓上看是与无限深度有关系的。绘画描绘了天空、空气、暗、明等，其实就是将表象化后的"我"的无限性的各种相位，以自然科学的角度展现出来。但这是怎样的"我"的展现呢？

　　"光"是艺术中特别是形象艺术中最深层的预想。没有光的地方就没有颜色、轮廓、表面，也就没有明暗，更没有形象艺术。所谓光，就是形象艺术中被对象化的意义。

　　形象艺术因为有光才得以成立。但只有绘画将光当作对象。绘画中描绘的光当然不单指太阳光。一般来讲，我们是因为有阳光照耀才得以看到事物。当然，这是自然科学中的最正确的解释。但太阳虽然是伟大的太阳，却也无法成为我们的双脚，无法让我们发现世界。是我们眼中的视觉作用让太阳成为了一种"光源"。阳光照耀世界，是我们基于视觉经验作出的知识判断。我们的研究看不到"照耀世界的太阳"。我们能看到的只有各种拥有光明的对象。太阳本身也只是一个对象，只不过它格外闪耀。但从视觉对象层面上讲，我们只是要求所有对象都有市民权益罢了。我们认为，太阳为世界带来光明，并将其当作更高层次的存在。这是因为太阳统一了世界上的所有光明，展现出了无限的明暗变化，它的光其实就是客观化后的视觉作用。还有一个原因就是，阳光中含有无数种色调。太阳只不过是视觉作用"在自然界中的代表者"。太阳可以自行发光发热，但它无法创造出人们眼中的"光芒照耀"。人类运用

知识发明出的各种光源也是如此。

可以认为，以太阳为代表的各种各样的光源都是视觉作用中的某一面在外界中的投射。绘画中描绘出的一些光芒都是这某一面的视觉作用的进展。柯勒乔画过神明光耀的身体，格列柯、鲁本斯画过炭火，无数的画家都画过蜡烛的烛光与电灯的灯光，克洛德·洛兰、透纳、克洛德·莫奈等人也画过太阳。这些并不是以光源作为对象来画，而是通过绘出各种明暗相间的表面来创造出画面世界中明面与暗面的对立中的统一。其实就是利用了阳光、烛光等各种光的某种方式罢了。因此，除了阳光、月光、烛光之外，常识上无论如何也无法称之为光源的光线就是另外的例子了，比如以伦勃朗在慕尼黑画的《从十字架上降下基督》为代表的各种作品中描绘的光，以格列柯的作品《橄榄山上的基督》为代表的多个作品中的光，等等。他们画出来的光不是假的光，也不比我们所"熟知的光"差。他们只是创造出了新的光。如果这是自然中永远无法发现的光，那么我们只要从纯粹的艺术角度考虑，就会发现他们在获取力量。不，应该说是创造新的光。

然而光并不只是明亮的色彩，有了闪耀的东西，我们自然也就能预想到不闪耀的东西。因为有光，所以我们能预想到暗。光是基于明暗成立的。在视觉上，独立的光明与黑暗都不是直接事实，换句话说，从知识的角度讲，独立的光明与黑暗都是抽象的。在有光的地方，即人类的眼睛可以视物的地方，是不存在不被黑暗限定的光，也不存在不与黑暗对立的光的。换句话说，光是立体的。所谓看见光，就是看见深度，赋予立体感。在东洋的绘画以及铜版画中不描绘明暗，不是因为没有明暗，只是因为其绘画方式比较特殊罢了。在对立的明暗之间，我们可以想象，一条没有宽度的数学性质的线与具有宽度

的光影的缓慢推移，与各种各样的色调差别结合起来，作为一条实线来描绘。

在光学中，各种对象都有着各自不同的特质，还会各自吸收阳光中的不同色调的光并进行反射，所以我们认为各种对象有着各自不同的、对象本身"所固有的颜色"。也就是说，我们在一个对象身上发现的颜色是其他对象身上所发现不了的。基于这种关系，各种色彩，即对象的形体、轮廓才得以成立。换句话说，我们可以认为一种颜色限定一个表面，而无法被这种颜色限定的表面即其他对象。这种关系在光与暗的对立关系中也可见一斑。我们对对象加以限定的标准不是这个对象外部延展出的表面，而是在这个对象内部流动的"对象理念"。这个对象不是其他对象，它只作为这个对象被统一。刚刚也说了，通过一个轮廓限定一个表面时，这种统一外部延展出的表面就是没有被限定的表面。当我们得以看到光的表面时，这种统一的外部所延展出的空间就是暗。当"一种颜色"的表面统一时，其外部延展出的就是"其他颜色"。被统一的光线，或者说一种颜色的表面的统一形式，就是各种轮廓。因此，轮廓通常是对象的轮廓，而非相邻的两个表面所共有的东西。从理念上看一个对象，或者是看对象的生命时，视觉作用的方向就是轮廓。当表面的统一不明确时，这个表面与其外部延展的空间之间的关系也不明确，就会变成没有轮廓。这时，明暗流畅的推移，或者说混乱的表面也就出现了。借用沃尔夫林的话来说（海因里希·沃尔夫林，《艺术史基本概念》），"不明确性"出现时，"无限"就出现了，也就是对象化的"无限的我"也就出现了。就像伦勃朗在《十字架上的基督》中描绘的被幽深的黑暗包围的烛光那样，这位荷兰的巨人在描绘独立

的光线时，就尽力描绘出了无限的暗。

光的意义与闪耀相同，暗的本质即黑暗，即轮廓表面的不明确性。所谓黑暗的叠加，就是轮廓的限定性变弱了，也就是表面失去了色调的多样性。我们借用里普斯的话说，就是暗向着"单一化"的方向发展（里普斯，《美学》）。与之相对的，光在某种程度上向着个体化方向发展。我们在其中加入光元素，在某种程度上使对象的细节更明显了。

但只是某种程度上，随着色彩光度加强，饱和度就会递减。我们都知道，在光极度强烈时，就会失去所有色调。暗是从外而来的，它盖住了对象固有的颜色。同样的，光好像在对象与眼睛中间挂了光耀的面纱，我们大概能从新印象派的画法上看这一点。里普斯将"空间精神"命名为"空间之诗"（里普斯，《美学》），这也是绘画中的无限性与不明确性的一面。

暗的覆盖与光的面纱之间的不同在于前者是不透明的，而后者是透明的。伴随着光越来越极致，其透明性就会以与暗对立的姿态也变得不透明。这么一来，这种不透明就会与绘画中的不明确性更加接近，甚至不太容易区别。不明确性的一种方式是"空气"。也就是说空气的远近就是这种不明确性。这是在承受强热微微颤动时，通过展开仿佛极致之光的、无色、却又能遮住几分透明性的面纱，我们才能比较容易地理解画中的光与空气间的共通性。从对象的本质是不明确性这个角度来讲，画中的光、空气都是与黑暗站在同一方向的绘画的意义。沃尔夫林也表示，风靡一时的巴洛克派的画家就是用黑暗来表现事物形态的错综复杂，因此，黑暗的不明确性也是一种美，并且印象主义也是基于这种不明确性产生的。（海因里希·沃尔夫林，《艺术史基本概念》）我们虽然也十分认同这份观察

结果，但我认为我们还是应该考虑到，巴洛克派是在描绘黑暗，印象派是在描绘光与空气，两者分别实现了不明确性的两种不同方式。

一般，从自然科学上讲，空气是介于对象与眼睛之间的透明无色气体，随着密度比的变化，可使对象在视网膜上的映像的明确性产生变化。但在画画时"描绘空气"并不是为了和科学知识保持一致。画家描绘空气，只不过是从知识的角度，对他们的艺术活动的其中一面进行翻译而已。他们实际上画出的是好像被气层遮住的、对象表面轮廓的各种明确性本身。我并不是在记录"空气是透明的"这种知识，只是在描绘明显或不明显的表面轮廓而已。我们描绘微微颤动的空气就是在描绘轮廓不明确的表面。空气的绘画意义就体现在对象的限定性遮住了明确性。而从视觉上，其意义就是在画作中描绘出"不明确性"的一种新姿态。

绘画中的空气与黑暗，跟闪耀的光同样有"亲缘"关系。远处自然不明确的原因，是由于被空气遮住的同时光线不足，这便是上述深层关系的另一解释。尽管如此，我们还是认为黑暗、空气和光都是特殊对象，因为从其他方面讲，它们都各自有一个特质。但在这种姿态中的不明确性的实现只是存在于画作中的，或者不如说是更广的视觉中的无限性、"我"的无限的不同姿态，就像刚刚提到的地表与天空，都各自是"我"的特殊方式一样。地表通常是相对于垂直的水平，天空则相对于任何事物都可以是远方的背后。而黑暗、光以及空气，因为没有明确的轮廓，所以可能处于对象的背后，也可能遮在对象前面。

第二章　艺术的自然

　　因为出现视觉这一理念，所以世上有了光明，有了黑暗，有了天空，有了各种各样的方向，也有了事物的颜色和形状。同样的，当出现声音这一理念时，也就出现了包含音响的强弱、音调的高低，以及声音的节拍、旋律和协调等的声音的世界。由此也可以想到香气、味觉及触觉等所有特殊的、无可替代的世界。只不过，这一个个不同的理念是通过时间和空间两种形式实现的。这么一来，这两种形式便因为某种深层意志形式，在相互之间产生了更深层的联系。不预想时间便不会有空间。即使只是微乎其微的，但没有时间是不包含空间性的。因此，所有感官产生的表象都带有某种连续性。视觉、听觉和触觉显而易见自不必说，连嗅觉和味觉也在某种程度上包含位置、范围等空间性质。比如回荡在傍晚夜空中汽笛的低沉洪亮的声音，钢琴最低音的浑厚和最高音的纤细，旷野尽头的歌声的悠远，港口的小型蒸汽船渐渐远去的声音，还有许多几乎能轻易唤起遥远的记忆的安静悠长的民谣。在寻找香味来源时，眼睛看到之前，虽然不能十分明确方向，却大概能通过嗅觉指引，行人能为散发香气的花而止步不前就是证明。

　　在追溯各种表象根源时，我们能十分清楚地看到，所有感官表象皆有连续性。于是，这便成为对我们来说至关重要的东西。尤其在思考感官的作用时，先预想时间这一形式是十分重

要的。比如说，在看到一根流畅的线条时，在看到旋律优美地运行时，能立刻感受到音乐中包含的深层联系，能意识到视觉与听觉的时间维度中的共通点，这一点是极为重要的。也因为这个原因，美术在很大意义上和音乐有共通之处。从绘画的轮廓、笔触的灵敏度、压在画布上的力道、方向变化，以及如色彩的连续、对比等各种色彩的统一，可以看出其与音乐中的拍子、旋律与协调的关系。特别是在东方的书画的长卷构图中，将之与音乐做对比时，能最直观明确地看到这种关联。

然而，观照是理念的实现。而时间与空间则是各种理念实现的形式。但基于时间、空间形式而共通的观照在实现无限不同理念时，必须带有各种不同的特质。各种感官的作用其实就是各种不同理念的实现。时间与空间的差别也是由此而来。这些形式不是从理念外部叠加再进行加工的东西，而是理念内部本身进行作用的意志形态，是理念本身的实现方式，是理念内容的一部分。理念将之当作内容的一方面，同时又包含了其他方面。

因此，我们看到苹果是苹果，橡树是橡树，这是我们的深层意志在发挥作用的结果。我们把一个苹果当作苹果来观察，这么一来，我们就不会把它看成桃子。这便是苹果这一理念的呈现。一个漂亮的熟透的苹果是圆圆的，轮廓光滑，绿色中夹杂着深红色的表皮富有光泽。然而观察苹果并不等同于观察这些颜色和轮廓等的特点，必须是观察这些苹果特有的颜色、形状后的统合。但观察特有的统合并非分辨轮廓表面这些特质后进行外部结合，而是将这些特质在内部合而为一后才是苹果。颜色也好，形状也好，都不过是之后进行的经验分析。我们的眼睛只能看到这种结合。也就是说，无论是什么水果都和苹果

有区别，我们是基于此对"苹果"进行的观察。当然，我们并不会一听到"苹果"这个名字就立刻能想到苹果的植物学性质；反之，我们能直接用眼睛看到这些知识。

用眼睛直接观察，无论是什么水果，由于它们不同的颜色和形状的统合，从植物学知识这一角度来看，我们才能通过苹果的外部特质将其与其他水果区别开来。并不是因为了解植物学知识而看到苹果，而是看到苹果后，植物学知识才得以成立。看到苹果正是苹果这一理念的视觉实现。看到橡树也是橡树这一理念的视觉呈现，是指我们看到了无论什么东西都无法取代的颜色与形状，看到了只属于橡树的颜色和形状。将画出来的苹果当作苹果来看也是苹果这一理念在视觉上的一种呈现。我们将按照苹果树枝上结出的苹果果实画出的苹果命名为苹果，这也是苹果这一理念在视觉上的一种呈现。为明确原因，我们现在必须准备几个阶段的考察。如今我们应该关注的是其他方面，即作为时间与空间形式呈现出的内部以外的、拥有种种特别先验性以及某种共通点等问题。也就是说，我们观察到的种种表象除了通过观照的形式共通之外，各种知觉本身也有共通性。如令人清爽的声音、铃铛清脆的声音、象牙球光滑柔和的声音，以及花儿散发出的香味，柔和的香水味，戈雅、雷诺阿绘出的柔和顺畅的色彩，鲁本斯、米开朗琪罗塑造出的浓厚外形，等等。威廉·沙普观察到的烟雾缥缈、钢铁厚重与树枝弹性十足等，这并不是单纯的外部联想，而是目光所及之处观察到的。事物虽然都是种种感官联想的产物，是单纯根据联想得出的，但并不是作为一个对象被统一的。就像观察某个对象的重量一样，物体构造中的本质结合是一种客观的结合（威廉·沙普，《论感知现象学》），而不是简单的联想。

就好比过去的经验也不只是联想出的东西。由眼中所见的形和色起始的，或是其一部分所表现出的生命，即理念的实现，是作为身体各个部分中的其他感官经验（哲学上指对外界的感觉和知觉的作用）对身体其他部位产生反应。这倒不如说是一种发展。无论是什么感官，其作用都无法独立存在。这一切感官都遵循着我们心底深处的意志而相互联系。这种统一的中心就是自我。这些不可分割的结合的整体就是我们的生命。我们的各种感官是我们的生命通过不同的方式呈现出来的。这五种感官并非偶然的外部结合。

我们注意到，各种感官的知觉作用几乎都是与触觉相结合的。

如冯特所说，触觉是一般感官感觉的（empfindungen des allgemeinen sinnes）一个方面。所谓一般感官的感觉，概括来说就是皮肤、黏膜表面以及身体内部关节、骨骼、肌腱、肌肉等产生的感觉，大致可分为压觉、冷觉、温觉及痛觉这四种特殊感觉系统。这四种系统都拥有不同的特质。但一受到刺激，这些系统就会产生某种混合感觉。在这些感觉系统中，我们将温觉、冷觉、痛觉及胃、肠、肺等身体内部的器官中产生的压觉统称为一般感觉。而与之相对的，我们将身体外部的皮肤和内部的肌肉、肌腱、关节的紧张以及因运动产生的压觉统称为触觉。而触觉还能进一步区分为两部分，即皮肤表面因压力的刺激产生的感觉叫作外部触觉；相反，肌肉、肌腱、关节等进行接触运动而产生的压觉叫作内部触觉。所以我们可以根据成立条件的不同将触觉分成运动感觉（或称为收缩感觉）和紧张感觉（或称为力量感觉）。（冯特，《心理学大纲》）视觉、听觉、其他知觉又或者是引起种种表象的触觉都是最普通的内部触觉，即极为常见的运动感觉。温觉、压觉等外部触觉也有

共通之处，但无法直接唤起这种触觉，需要结合这些感官才能唤起内部触觉。对我们而言，重要的当然是能反复唤起我们触觉的运动感觉了。

而据冯特所论，运动感觉包含紧张感觉。很明显，紧张感觉呈现于统觉、集中精神、期待或者意志动作，伴随着一种特殊感情，即活动感情。这种感觉有着感觉上的基础（冯特，《心理学大纲》），而并非单纯的外部伴随状态。紧张感觉与活动感情并非两种意识，只是同一种运动的直接经验的两面。我们只靠判断便可区分两者。紧张感觉就是作为一种具体经验的其中一面尤为受重视，而活动感情就是仔细考虑其他面。活动感情中最主要的要素中存在一种感情要素，感情要素就是冯特所提倡的紧张感情。

冯特提出感情三方向说，即区分快感与不快、兴奋与冷静、紧张与松弛这三组方向。这个理论认为感情只分为快乐与不快乐（冯特，《心理学大纲》），但各界学者并不认可这个说法。然而冯特提出的这个三方向中，有两组应该并不是感情。正如威塔塞克等人所说，快乐与不快乐之外的情绪差别并不仅限于感情对象个体的差别（威塔塞克，《一般美学基础》）。但是，就像冯特提出感情三方向说，他如此提出自己基于艺术经验所认为的"感情"，这样的意识其实在很多类关系中都存在。而美的无限种类其实就是基于这种关系上的差别产生的，若我们能够足够重视这一点，则足矣。感情不是单层次意义上的静态，而是多种意义结合并发挥作用的一种动态，是我们心底的深层意志产生作用的结果。对于感觉这个概念，柯亨也称之为一种运动，它是具有无限内容、处于无限节奏中的运动。我们无法想象不具有紧张和松弛、兴奋和冷静这些相

反意义的节奏。铁钦纳虽然否定了这个想法，但也表示（铁钦钠，《心理学教科书》），这两个方向的情感内容并不只是运动感觉之外的有机感觉与快感和非快感的感情的结合。而有机感觉也不只是这些意识的真相。反而这些感觉也许与冯特的看法不符，但却是这些感情的肉体记号。铁钦纳的学说中大概也不乏对心理事实内省的不满吧。比如说，虽然快感与不快之外的两个方向，两者都不会像这一个方向那样完全起相反作用，但这种想法也明显和我们的意识事实不一致。兴奋的变动会使兴奋的程度加强，从而情绪更加高涨；与之相对的，冷静也会使冷静的程度愈发加强。兴奋的心情和冷静的心情，坚定的内心和优柔的内心，绝不是同一方向上延展出的情绪。仰望悬崖峭壁和俯瞰深底旷谷的心情不同，或是听到高音和低音的心情也不同。令人担心的兴奋与令人安心的冷静相对，这种对立关系并不只是依据我们每个人都有的快感与不快的对立关系而成立。就像我们无法脱离快感与不快的对立关系去考虑其他两个方向的感情一样，我们也想不出不包含这两个方向的快感和不快。就像铁钦纳批判的那样，冯特的感情三方向说将并非感情的感觉给混淆了，只是表现出了多种感情的大致的方向而已。

　　听见声音与看见事物，是耳朵或眼睛在工作，是我们先天具备的听觉或视觉在起作用。就时间与空间的先验形式来说，眼睛也好，耳朵也好，都实现了这种作用，这也是观照作用的运动。这种运动的产物，即知觉作用过程中的意识，是视觉或听觉的表象，也是这种表象中包含的感情。包含这些表象、感情、感觉的内心不会一个接一个地意识到，而是会共同作为一份观照经验、一个整体而存在，是意识的一面而已。这也就是

刚刚提到的时间与空间的内容，在这里自不必说了。

视觉与听觉的观照作用就是这样一种运动。各种视觉、听觉，与内触觉相结合，其实就是这样一种运动。这种运动会唤起身体其他部分的反应。换言之，作为一种视觉或者一种听觉的表象而出现的生命体，其身体的其他部分会产生内触觉。比如我们可以在米开朗琪罗的雕塑作品《摩西》中看到一种伟大的分量，我们这里所说的"看到"并不是在其形体的表象中，知识的重量由外在的、偶然的事情而联想到，而是知觉意识到这块石头具有的外形，在身体以外的部分中出现的生命，才是这种伟大的经验。我们并不是分别意识到身体与重量的经验之后再进行结合，而是同时地、直接将其看作一个生命体，从而得到了属于眼睛与身体其他部位的共同的经验。这就是"摩西像"的观照。在视觉或听觉作用下，运动感觉分别与之结合，其实就是在活跃地进行观照作用的凭证。而构成了这种感觉的内部的紧张感情及紧张感情的统一，即紧张的意识，是在意识中这种呈现于观照的理念意志的证据。

当然，这种紧张感情并不是脱离感情的其他因素而独立存在的。所有的情感产生点都必然是基于三组方向的各种强度关系出现的。

现在，我们眼中展开的无限广阔、无限绮丽的世界其实就是视觉理念的实现，鸟鸣声、风声、街市喧闹声以及无限多样的变化中的自然的声音都是听觉理念的实现。于是这所有的一切都成了自然，即艺术的自然。我们眼中的真实所见，我们耳中的真切所听，都是理念的各自实现，也就是说每种自然都拥有美，拥有生命力。费希尔认为：我们的外部世界就是自然世界，内部世界就是精神世界（geist，seele），而自然世界与精

神世界拥有同一根源，这种统一就是美与经验，而艺术则是将由悟性分成两半的世界统一起来（费希尔，《美与艺术》）。但并非将分裂的事物"再次统一起来"的这一过程中存在美与艺术。直接感受未曾分裂的整体也是一种美，一种艺术。真实所见与真切所听，意味着自己活着，意味着感受到了自然，意味着自然富有生机活力，意味着我们看到了有生命的自然。万物归一。如洛采所说，"能够看到形式中隐藏的生存的幸福与不幸，这种能力让世界于我们而言成为生命体"。（洛采，《小宇宙》）各种视觉或听觉的表象与这种能力进行内部结合，而使得这种结合的感情、运动意识的统一就是自然之美，或者说是自然生命的经验。这是各种各样的"外界表象"，同时，这也是充实了感情的深层运动。不，不如说是基于深层意志实现了理念的运动的表象，这其实就是艺术的自然。通过理解这种运动和表象的关系，通过对自然的观照，我们深入了对艺术创造的理解。

第三章　艺术家

　　观照即艺术理念的实现。意义是朝向实现的唯一方向。朝向某种形式下的实现的这种紧张是其意义，也是理念。所谓意义，就是寄于某种形式中的因实现产生的紧张感，即理念。就"看"的意义来说，就是单纯的视物，不包含不看的意思。所有的理念都只意味着作为理念本身的意义，因此不会包含自我否定的意义。由此可见，理念是只趋于一个方向产生无限紧张感的。而理念的实现也是无限的。视觉理念在视觉作用上也具有无限性。不会实现的意义，或者是词汇自身包含停止实现的意义、理念其实是内在的矛盾。我们认为一种意义的实现会被废止，其实是因为我们通过结合其他意义从而统一实现更高层次的意义，是因为角度转变了，而非理念意义的实现所产生的紧张停止。理念的实现是具有无限性的。

　　理念的实现是形成个人意识的过程。视觉理念在眼中才得以实现。我们的眼睛是映照自身姿态的镜子。我们观察自然，其实就是视觉理念作为我们的眼睛进行作用。我们眼中延展出的世界是无限的，这是因为无限的视觉理念在起作用。这并不是简单的虚无缥缈的延展，而是我们的眼睛在健康的状态下进行活动的所有瞬间，看到一个新的自然展现出来，不必去考虑宽广的世界。虽然不过方寸之地，但我们的眼睛也不能一览无余。我们无法对上一个瞬间看到的东西和下一个瞬间看到的东

西进行区别划限。所有瞬间看到的东西都是相互交错、互相共通的，同时加入新的元素，这样便无限地看到新东西。雨果·马库斯认为这是相对于精神世界的声明而冲动产生的所谓风景中的生命之流（雨果，马库斯，《美学与一般艺术研究杂志》）。像这样，大自然中，即便是一米见方的一个角落也绝不会有完全看到的时刻。恐怕是因为某种其他工作要求我们向着其他活动发展，或者说是因为疲劳，因为各种各样的外部原因，我们才停止对这块面积无限持续地观察吧。但这是中止，而非全部看完。事实上，即便我们明天又站在这块方寸之地前，就知识角度而言，"同一块面积"这一说法是不存在的，我们一定会发现它和前一天的面积有不同之处。我们大概会将今天新的所得重叠到昨天的所得上。这样，我们的自然大概会无限展开新的姿态。我们工作中的视觉理念也就健全地表现出来本质了。

但现在就我们的考察来说，我们到达了一个重要之处。我们认为我们看到的自然此刻正无限延展出新的姿态。在观察自然中，思考了无限的连续。但为了能够思考这种连续，在我们时常观察的自然中，要意识到时常的表象的差别。如果现在看到的自然和之后看到的自然是相互孤立，也就不存在连续了。如果我们之前看到的自然完全消失不留痕迹，之后看到的自然得以全新的意识，那么这两个自然之间就不存在差别意识，也不存在任何连续。因此，就自然的观照来说，考虑到某种连续，我们必须统一前后的各种表象，必须预想到每一刻的意识都共同存在，不会消失。而统一这些内容的就是"我"。正如已论述过的，"我"是各种理念的结合点。就像将各种理念肉体化之后来看就变成各种感官一样，将"我"这个理念结合

点形体化后就可以看成是我的身体。现在的问题在于我们要将视觉理念个人化，通过视觉理念的实现产生知觉表象的主体。我们每一刻看到的自然都是视觉理念进行作用并自我展现的过程，是作为自然的生命，是有生命的表象。这种表象构成了作为个人的"我"。个人意味着无限进展的艺术理念的实现，是无限变化的观照的一个结合点。

但是，一个个人去实现作为观照的连续的艺术理念只不过是其进展中的一面，这是一种不完整的实现。

刚刚也提及了，我们的观照不单单是眼睛或者耳朵的作用。同时，五官的各个部分、手、足、小腿以及身体的其他能够活动的部位的运动都在给这种视听作用助力，或不如说，构成这种要素。眼睛工作是视觉作用的核心，但也并非所有都是如此。耳朵也是一样的。任何部位是否极其敏锐地进入工作状态，这点应该说是绝对自由意志决定的。在这些身体部位的运动中，我们能够使眼睛和手的作用更加明确，也因此能够更加密切地结合。我们还能想到其中各种小的类别，但我想在此将其中最主要的内容作为"美术制作"，并对其中绘画的意思进行进一步的详细思考。

当视觉作用纯粹展现时，便是眼睛与手的共同运动，换句话说，眼睛的对象同时也是手的对象。结合不同感官的对象的是我们身体中的意志，是构成我们工作中的理念本质的意志的作用。但所有的感官对象都如刚刚所述，是作为外界表象出来的。因此，不同感官的结合与结合作用一起映射在外界中，并作为一个"事物"被表象出来，而各种知觉的内容就是这个事物的属性。于是，所有的事物就成了映射在外界中的"我"。也就是说，事物是种种理念的实现通过"我"来统一

的结果。我们的身体也就是基于这一理念的物体。一般来说，存在一个身体，并通过这个身体意识存在于其中，这样的想法是错误的。并非身体中有意识，而是在意识中形成了身体。意识也不是依附身体成立的，而是身体依附意识才得以成立的。

我们眼中映出的、手掌触摸到的身体，都是我们自身的各式各样的表象。因为得以表象出来，我们才意识到所有的表象共同存在于外界中。刚刚也提到了，所有的表象都是外界中的表象。我们得以注意到脱离我们的、作为外界存在的表象是因为表象的先验性。将拥有这种本质的表象与其他表象结合的是我们自身的作用。但也因为这是表象的结合，它会投射在外界中，并作为从我们之中独立出的表象结合被展现出来。这种表象的结合就是物体。由此，我们的身体也是一个物体，与从我们眼前、身体延续，无限拓展出的物体一样都是物体。

只不过，相对于外界中所有的物体，将"自己的身体"当作一种特殊事物加以区分，是因为身体是内部包含作用意识的物体。与其他物体一样，这是各种表象的结合，但也并不是单纯的表象结合，而是"表象作用"本身的意识作为要素产生的表象的结合体。确实，我们在外界中看到的物体的颜色和形状是我们的表象。因此，不管是什么外界物体都不会没有表象作用的过程，我们也都能的的确确地预想到表象作用。所谓存在于外界中的所有物体，其实就是我们看到的颜色、形状等表象与尝试去触碰它的手部的触感相结合后的表象。换句话说，就是表象作用的半面相互结合。但我们的身体并不止于理念作用后的结果之表象本身的结合，而是与之同时表象作用本身更进一步的结合。"我"是无限进行作用的理念的结合点。理念在实现的所有阶段中都会产生某种表象，同时还会向着更

远的进展产生紧张感。比如我们看到长高的树木的同时，也是树木长高这一事实。我们自己的身体是种种表象的结合，同时也是表象出的作用本身的结合。就刚刚的深度意识层面来考虑，这些表象是相对于表象的"我"的结合。这里结合的事物并非单纯的表象，而是表象作用本身的表象。我们的身体不是单纯的外界，而是想要看外界的意识结合出的外界。物体是种种作用的表象通过思维统一而成的。但作为我们自己的身体来结合种种表象的并不是思维，而是表象作用本身。自己看自己的手臂，并不只是看一个手臂，而是在把自己看到的这个形态，认为是手臂的形态。就内心深处而言，视觉作用与内部触觉的作用会共同通过明确的意识结合出独一无二的形态，眼睛的表象同时也是手臂的作用。虽然是物体，但也是内部有意识的物体，是内部包含结合原理的物体。与物体一样，我们身体的所有部分中产生作用的紧张感总结来说，都包含"作用的意识"。

作用的意识就是紧张的意识。如上所述，是作为内部触觉体现出来的。也就是说，身体是以内部触觉为中心的意识的结合。当我们拿着一块石头，将冰凉感和重量感这些一般感觉，结合颜色及形状的视觉，我们意识到这样一个物体。但这种触觉中还能意识到抓着石头的手部的紧张。由于我们将这种紧张的内部触觉与由产生高度紧张的手部与手指产生的视觉进行内部结合，我们还意识到了石头之外的物体，即作为我们身体一部分的手。

构成"我"的理念包含了全部的这样的意识与作用意志。不同的理念都是基于这种意志才实现的。换句话说，就是通过一种意志统一所有理念。这种统一的整体就是"我"。所有的

表象通常都伴随着这种表象作用的意志。于是，"我"便成了"我"的自我意识和自己身体的统一。身体是种种感官的结合点，也是形体化的理念的结合点。这种感官作用的形式就是时间与空间的观照性，也是运动的体验。而意识的形式就是运动。

所谓看，就是看的运动，是作为视觉作用存在的"我"的运动。这并非单纯就眼睛而言的运动，而是伴随着眼睛的运动而产生的全身的运动。但眼睛的作用是视觉作用的核心。可以说是展开视觉作用的视野中的视点，也可以说是广阔平坦的山野上聚集的高高耸立的山岭。没有山野就没有山，但也因为山野是山野，所以山岭必定是耸立的。视网膜的作用并非完整的视觉作用，但眼睛的作用必须伴随着其他作用。我们着眼于其他的运动并不是"真正地看到"，或者说基于完全意义上的看到。所谓真正地看，这个活动必须是我们支配的活动。真正地听也是一样。其他运动的干预必须是意味着作为视觉或听觉作用的运动的完成。如此，实际上这种运动的完成，正如视觉运动的完成，是美术等形象艺术的形成，听觉运动的完成是音乐的创作，最显著的是通过统一时间及空间的形式形成的、基于美术和音乐之间的舞蹈以及其他各种艺术的创作。一般来说，与"创作"相区别的所谓狭义的"观照"，是与眼睛的作用相结合的身体的运动，是比较微弱的。或者说，是为实现视觉以外的作用而阻止其全面发挥作用的结果，也是创造作用的不完全实现。虽然只是止于观照，但身体的各个部位都反映在眼部运动中。只是，在应该作为创作而发展的艺术作用中，眼睛与身体其他部位的运动会更明确地结合，更活跃地将眼中看到的和身体的其他部位活动起来。艺术理念要实现创作，听到的或看到的，就必须与身体的其他部位（原则上就是手）的

动作一致，要合为一体。这样，这些只能是绘画、雕刻以及某些创作，并非其他。实际上，在美术世界中，在美术创作活动的过程中，眼的运动和手的运动才能达成一致。不只是动眼，还必须通过手来观察，就像盲人将全心集中于手杖尖那样，是通过握着画笔或凿子的手的运动来观察的。在画笔和凿子的行进中，掌握方向的手指中也包含视觉的紧张。在音乐中也是一样，无论是弹钢琴还是标记乐谱，都是同样的。诗和小说的创作也说明在文学中同样的意义在发挥作用。

希尔德布兰德对直接用石头雕刻的过程和用黏土制作的过程进行了比较。用石头创作最先是从石头表面表象出的大致的形状开始，去掉石头的周围部分，制作出大体的形状，由"石头的后景"创作出作品，就像远处的物体逐渐靠近，表现出细节部分；与之相反，在用黏土创作造型时，像石雕那样需要去掉的部分、还没创作就已存在的部分，也就是"黏土的空间"是不存在的。只有渐渐制作出的东西与现实的空气以及实际空间相面对（希尔德布兰德，《造型艺术中的形式问题》）。这种说法恐怕是希尔德布兰德那样的艺术家才能说出的卓越的观点。如上所述，这也是明确绘画与雕刻的区别的一个有力证据。也就是所谓从"石头的后景"中解放出来的过程就是雕刻的进程。后景完全脱离出来之时便是纯粹雕刻的完成。后景的展现是与雕刻相反的绘画所不具备的特质。

希尔德布兰德将渐渐雕刻出雕塑的过程描述为从远处渐渐靠近我们眼睛的过程，但进一步转换视角来看，就好比，犹如被空气围绕一样，雕塑被石头包裹着，它脱去了这沉重的白寿衣。于是，脱离一个令人恐惧的危险，即空气的事实，可能引起一个误解，即成为与绘画相对的雕刻的一个特质这样的误

解。这的确是一个错误。空气无法区别雕刻与绘画，这是柯亨等人都意识到的事实（柯亨，《美学》）。希腊人多次呈现出的山麓，罗丹的很多大理石上面容和胸部细节依稀可见的光滑的石头表面大概就是最直接的明证吧。如果将希尔德布兰德的说法释义为上述的"石头空气"，就必须明确区分与雕刻表现的空气全然不同的意义。自不必说，希尔德布兰德的想法于这种误解来说是全然随意自由的。

只是，这位艺术家、思想家进一步考虑了石头雕刻和黏土雕刻的区别。石头雕刻是从一个作品的表象出发，并且一定会将这种表象变成现实运动的表象。而用黏土制作形态时，则与之相反，首先是运动表象表现出来，然后这个表象作为视觉印象如何作用才能明确（希尔德布兰德，《造型艺术中的形式问题》）。这种说法是在明辨表象与这种实现的关系的基础上得来的，是否略显不充分呢？要制作的事物的表象，与实现运动是两个词语，但它们并不是因此就是相互独立的内容。如上所述，行为表象，换言之，就是对某种要制作的形体进行要求，是同时在心里进行制作的。用黏土创作的同时也是观察黏土。石头雕刻是从一个表象出发的，这正如希尔德布兰德所想。但用黏土创作形态的人是用土开始运动的，这若不是要实现表象的要求趋势又是什么呢？只有石雕是从表象中出发，黏土的制作由与石雕的这一点有所不同的特殊运动出发，这是我们难以理解的观点。用眼睛看，用手制作，这是完全合一的。米开朗琪罗认为："绘画也好，雕刻也好，都是一回事……我所认为的雕刻是通过裁切石块进行创作，通过建造进行创作的种类则与绘画相似。"［R. W. 卡登，米开朗琪罗，《生活记录书信集》（书信体自传）》］创作雕刻就是从石头中用凿子和锤子

将隐藏的想象心象解放出来（汉斯·马科夫斯基，《米开朗琪罗》），是像他这样伟大的灵魂才道出的、最纯粹的经历过的眼睛与手的极致合一。

所谓看，其实不只是双眼的运动。所谓画，也不只是手部的运动。费德勒认为，所有的表出运动最初都是精神产物，它并非到了进展的最后阶段才成了身体的一部分，而是从那个最开始就是从感觉神经兴奋那样的身体的过程中展开的内容（费德勒，《文选集》）。所有的表出从开始到最后都是精神性的，同时也是身体的一部分。或者说，这两种区别是从两个角度看到的同一个事实。一个是眼睛的作用，另一个是手的作用，在这样的差别中，十分容易让人误解的不是作用有不同的类别。看，只是与画不同的阶段。我们不是看完风景后才动笔的，也不是画完后才看到。视觉作用中包含着的向更高层次发展的要求实现了绘画的作用，而在这种绘画作用中包含的要求是作为下一个瞬间看到的内容得以实现的。他在一个自然中看到的并不是他开始写生之前就观察完的东西。就如梵高说过的"画着画着就觉得这个东西看起来变成了以前没见过的颜色"。（梵高，《书信全集》）随着写生的进展，看到的会渐渐变得更深、更广、更浓。在画布上一点点加上内容，他看到的内容也一点点有了进展。观察自然和写生之间没有单纯的反复，通常是一种新的创作。

美术家对某个对象进行写生或许可以说是通过记忆将他肉眼看到的东西直接移写到画布上。但记忆是什么呢？所谓记忆，就是使过去经历过的表象再次作为表象呈现出来的联想的一种。冯特说，所谓将过去的表象再次呈现，其实是在一种追忆的作用中，新认识的表象与之前的相关表象通常是不同的，

是许多要素被充当为过去的表象（冯特，《心理学大纲》）。并且，联想的一部分的同化，即基于同一种表象结合并形成一种心象的作用，这种同化作用必须回归到极多的不同的性质的各种表象中去。这并不是固定的各种表象以及以前的表象的要素的固定结合，而是在与相关要素结合的一群新印象基本一致的意识中作用的过程（冯特，《心理学大纲》）。换言之，过去的表象并不是原样重现的，而是一种新的内容作为表象呈现出来。就像冯特说的，"只要还意味着存在于以前的表象的不变的反复……再现就是不存在的"（冯特，《心理学大纲》）。

当然，就如同化，或者说是联想的另一种混同，将过去的许多表象编辑成种种要素的，并不是联想的全部，还必须考虑到更复杂的情况，像"追忆"等，"再认知"中最单纯的部分，再次想起过去只感受过一次的表象的情况等。写生是通过记忆进行的，这么说其实就是在预想这种事实。但冯特也说了，追忆的表象的性质也好，强度也好，各种要素的组织也好，与所有的直接感官的知觉都完全不同。直接的知觉表象无论如何减轻其强度，我们能感知到的只有与追忆表象有本质不同的心象。即使是想起熟知的人物，我们能想到的这个人的容颜与姿态与直接看到的人相比仍略显模糊。不止如此，五官几乎是不存在的（冯特，《心理学大纲》）。过去的表象不是原样表现出来的。如果说是非过去表象的内容作为表象呈现出来，那当然是新的表象。但这还只是一种联想。并不是表象出一种全新的事物，因为没有全新的经历，也就是说要结合过去曾见过的意识。冯特也说，就好像在认识中伴随着特有的既知感情那样，追忆的现象中也伴有追忆的感情（冯特，《心理学大纲》）。据冯特所说，同化是新的印象，即知觉表象唤醒那

种以前感知到的表象中的元素，并与之结合。或者说，是一种
想到的表象与其他的表象结合。无论是哪一种，都会形成新的
表象（冯特，《心理学大纲》）。如此结合的表象与同化不同，
属于不同种类，只不过与通过持续的关系结合的内容相混同了
（冯特，《心理学大纲》），但所谓追忆是一种新的印象，或者
说是一种回忆出来的心象，是过去的某个表象中的新事物与同
种元素之间的同化作用，是在过去的表象中没有加入异类元素
的同化与意识薄弱部分中浮现的新事物相结合后的混同，甚至
是从这种异类元素中产生的其他同化和混同的合一。与之相伴
的追忆的感情是，存在于意识薄弱的部位的、从未被同化的表
象要素中出发的感情，是既知感情中的一种。但与既知感情不
同的是伴随着追忆心象的出现，由于隐隐察觉到的混同太多，
这种成立的时间方式恐怕也有不同（冯特，《心理学大纲》）。

　　既知感情，或者说追忆的感情既然是冯特说的那样，那么
它是一种被记忆的，换句话说，与一种新表象结合的表象要素
之外的、只是默默与之相伴的表象要素的感情，而非进入记忆
中的表象本身的感情。也因此，没有证据表明被记忆的表象与
过去的表象是同一个。

　　虽然冯特认为以过去的经验，由明确未联想到的表象要素
中产生的感情是既知感情、追忆感情的本质，但这些表象元素
在过去的经验中是作为表象明确展现过的。因此，被记忆的表
象是伴随既知感情或者说是追忆感情的，这无疑证明了被记忆
的表象是与过去的表象不同的新表象。的确，一种表象作为过
去的表象包裹进追忆感情中，这种过去表象绝没有感情的面
纱。被记忆的表象本身是一种新的创造，这是指伴随既知感情
不仅没感受到任何的动摇，还因此有了例证。

一个表象得以被记忆是指某种表象像冯特说的既知感情那样伴随着再认识的意识才成立的。也就是说，我们可以察觉到被记忆的表象，但是我们无法表象出记忆本身。对一种表象产生记忆只不过是通过知识进行的判断。这种判断只是再认识的意识。但再认识的意识本身其实是伴随着现在的表象的意识。也许还可以说是相对于过去的经验产生的"一致"的意识。但是过去只有一次，这种过去是已经过去的。所谓一致，是与任何事物都一致吗？"记得昨天也见过"是因为伴随着风景的知觉表象唤醒了再认识的意识。"记得昨天也来过"是因为回想起昨天的行动，让处于现在的我回到昨天，与吸引我的风景共同进行表象，并确认一致的内容。但是，作为比较的一个方面，即"昨天的我与背景"的意识难道不是今天现在的意识吗？不止如此，当再认识的意识薄弱时，也只是通过"比较"这样绕远的方法来确认罢了。看到一处风景后立刻想起昨天所见，与其说从知识上我们思考、再认识的意识一致，倒不如说应该看作与中止的意识要求相对的充足的意识。满足了什么要求呢？是经验的要求。昨天也来过，这种再认识的意识不是对今天的表象与昨天的一致这件事进行判断的意识，而是对于实现了想要看而产生的满足的意识。为什么想要看呢？这只是为了更明确地证明他昨天看过这一事实。明确的事实是昨天他看过这个地点。所以只是他的眼睛进行作用后产生了视觉作用的结果。今天他看到了这个地点是视觉作用作为昨天的这个地点产生的知觉呈现出来，并朝着更深远的方向实现。刚刚也说了，个人意识通常是理念作用的结果，同时还潜藏着向更远处作用的意志。作为实现的同时还有要求。实现理念的要求是无限的。昨天他看到了一处风景。当然他一定是离开了这处风

景。这么说是应该能十分明确地证明离开了这个地点的事实。所以他也中断了在看这处风景的过程中出现的视觉作用。想要实现这种方式的更高的视觉的要求也被抑制了。这种方式的视觉要求恐怕可以说是作为他的眼睛以及与之相关联的器官中特殊的生理性变化而被残留的。肉体的生理性变化其实不过是这种要求的物体化。铁钦纳认为想要结合的倾向是十分固执的。（铁钦纳，《心理学大纲》）据他所说，看窗外的庭院想起瑞西的风景是受到了窗外的风景的刺激，联想起来与之有某种共通点的瑞西风景的表象，这种表象是新形成的（改造过的）与之结合后的产物。这种结合形成时，也就是怀着"再认识的想法"，过去看过瑞西的风景，用某种方式启动了一群脑细胞。但这种神经机能的实现仍残留着之后的机能倾向。而作为瑞西的风景的一群细胞一旦启动了这种方式，之后就有了要再次用同一种方式启动的倾向，这一群细胞中的某个细胞接收到新的刺激启动的话，所有细胞都会再次用同样的方式启动。（铁钦纳，《心理学大纲》）简而言之也许就是这样。我们必须尊重所有非知识的角度产生的特殊见解。（修马尔松等基于方向提出的假说也是一样的）只不过越尊重这种说法，我们越无法克制好奇心，想去窥探一群细胞集合在一起采取的将这种启动当作瑞西的风景那样的特殊方式，以及作为风景的表象呈现出的特殊启动方式的深层秘密。于是，如铁钦纳称为机能倾向的特殊的统一，禁止进行所谓魔术的"某种事物"的预想，这对于我们来说是一种宿命难题。

所谓再认识的意识，是经验向更远方前进的号角，是意识深层持续的紧张，而非单纯一致的知识。当然，进展是包含旧事物的新事物。伴随着再认识意识的表象大概与旧表象一致。

我们现在看到的自然大概还包含了与昨天看到的自然相同的东西。但是并非全部和昨天的原样不变。这里有今天的新收获。记忆并不只是旧事物的再现，而是新的创造，是更高层次的实现。通过记忆来描绘，并不只是单纯的重复，而应当说是新的创造。

画家在凝视自然时，会非常清楚地看到自然中各种各样的色彩、形状以及它们之间的关系。但是在他要把这个景色画在画布上而将视线挪开的一瞬间，他到这个瞬间为止所见的全部的风景表象就会忽然消失。于是留下的就只剩下表象性中最不明确的，但却是通过观察风景想起的特殊方式的强烈紧张感。想要画的这种紧张在实现时，则是要实现让人觉得就好像把他凝视的自然表象直接移写到画布上一样的视觉的紧张。知道这一点是非常重要的。我们得以发现艺术家进行自然写生与他描绘由内而发的独自想象之间的委拉斯开兹、库尔贝、莫奈等人的敏锐的写生主义，与以描绘默思录的丢勒为首的格列柯、威廉·布莱克等人坚守的极为奔放的怪诞主义之间横亘的最重要的交汇点。

美术家描绘眼前见到的自然和描绘他们的想象与内在的直观表达当然是不同的两件事。想象不依靠肉眼作用，就跟自然需要眼睛来感知一样。因此，这种表象性与直接的知觉表象相比明显是不明确的。它没有我们亲眼所见的自然那样的明晰的外形或者明显的色彩区别。与之相对的，我们的眼睛是可以看到那明晰的轮廓和表面的色彩的。但是，那是我们睁开眼的时候。我们的眼睛还会闭上，或者有不得不闭上的时候。从睁眼的必然性角度来说，也一定会有不得不闭上的时候。闭眼是眼睛的活动的一部分，也是视觉意志的一部分。但那不是视觉本

身中止活动。虽然有眼睛看不到的时候，但闭上眼睛还可以想象事物的形态和色彩。这种表象也跟前面说到的一样，是不明确的，但这种想象也还是视觉性的。所有的想象心象都不限于视觉，而是与各种感官的知觉作用与方向相似。一种想象是视觉性的，还有一种想象是听觉性的。最纯粹地经历视觉想象的时候并不是睁开眼睛看的时候。这种想象是视觉作用中肉眼之外的领域，是视觉的一部分。这里还存在想要去看的意志的强烈紧张感，包含着注意力的集中。我们将想象与联想作用加以区别的一个重要标准就是这种强烈的紧张，也因此为统觉作用所求。但这还是所谓想要看的意志的紧张，而非观察的最后结果。对于美术家来说，这不过是视觉作用的出发点罢了，是向着更高级的艺术作品发展的艺术理念的紧张姿态，是视觉意志的痕迹。当然，想象并不只停留在朦胧表象的意识中，还包含着种种感情。不如说这种感情与之结合的特殊表象的合一就是想象的内面。这种内面作为手部运动在颜料与画布上呈现出来时，美术家的想象才发展成为"眼中所见的东西"，即肉眼所见的对象。对于美术家来说，想象是指作为艺术作品实现的艺术理念的作用尚处于萌芽阶段。

实现想象，正确来讲，是明确向着想象心象发展的艺术理念进一步发展，形成肉眼的对象的时候，或者也可以说，是想象作为所有知觉表象的先行阶段潜藏在知觉的背后的状态，大概在"自然"的前面通常还存在着想象。也许想象心象发展后才进入"自然"的知觉中。我们的意思与之极为相近，但也不是完全一样。

的确，知觉与想象相比是更远的视觉实现。视觉作用是通过肉眼才得以完成的。但知觉的背后还有想象背后运作的内容，即想要看的意志、视觉的理念在起作用。这并不是想象本

身在起作用，虽然尚处于萌芽阶段，但想象一开始便不是单纯的视觉理念。想象就观照性而言是匮乏的，但它已然是个人意识了。这是理念结合的结果。肉眼背后起作用的是理念，而不是作为理念结合结果存在的个人意识。知觉背后只有视觉理念。想象心象不是潜在的。知觉和想象是与视觉作用不同的另一个范围，二者共同成为视觉的一部分。因此，还包含着每一个瞬间中更高级的相互实现意志。这就是所谓在知觉与想象之间横亘的结合点。

自然的知觉要在艺术上达到更高层次的实现，那么作为作品被描绘以外别无他法。想想临摹自然的过程，我们知道美术家的眼睛从单纯的知觉阶段到绘画作用阶段并不只是知觉表象的持续，而是与通过想象的描绘呈同样的过程。所谓写生，就是受到一个自然的刺激，然后呈现出的与想象相似的心象、想要去画的紧张感发展至艺术作品的产物。通过想象产生的作品创造与作为写生的创造之间的差别不只是外观上的明显不同，其实还有这些细枝末节的差别。

基于以上考察，我们可以直接得出以下结论。艺术作品是比单纯的作品想象和自然观照更加高级、更加纯粹的艺术理念的实现。艺术作品是比观照的自然更高阶段的艺术对象。就像我们一般认为的那样，既不是不完整的自然，也不是单纯地对自然的摹仿，自然反倒是比艺术作品更加不完整的艺术对象。

不止如此，自古以来的美术大家几乎都一样，尊重自然，呼吁应该学习比任何事物都深沉的自然。有画家说过："我们应该努力摹仿令人惊叹的自然类作品。"（列奥纳多·达·芬奇，《绘画论》）画家警告说，他们的画风应该在自然的比例最佳的模型之上形成（列奥纳多·达·芬奇，《绘画论》）。"追求熟练度的画家啊，要知道，如果你的作品不是建立在自

然的良好基础上，你的苦心之作大概既得不到名声，也得不到多少利益。如果在扎实的基础上去画，你大概会创作出许多好的作品，得到良好的名声和巨大的利益。"（列奥纳多·达·芬奇，《绘画论》）"谁会有自信觉得自己可以将从自然中看到的东西全部保存在记忆中呢？那是骗人的。我们的记忆并没有那么强大，所以好好跟自然进行协商吧！"（列奥纳多·达·芬奇，《绘画论》）不，我很想知道这篇画论全卷是如何传授我们伟大的达·芬奇是怎样深刻地、精密地观察自然。跟他一样有热忱的、近代拥有最深刻伟大的灵魂的人之一塞尚也说过："我们要期待直面自然的优秀作品，那才是最好的。"他又说："罗浮是最好的教科书。但他也只起着作为媒介的作用。只有对千变万化的自然中的光景进行的研究才是有必要，有功绩的。"他还说："我们只能通过对自然的研究才能进步。"［卡西尔，《艺术家书信集》（19 世纪）］这只是塞尚用文字记录下来的四十年的献身性的自然研究中得到的深刻思想的冰山一角罢了。我们希望艺术作品获得比自然更高的评价真的与这些美术大家的说法背道而驰吗？

幸运的是，这也不算是不谦逊。古来的大家说应该尊重自然绝不是指尊重他人所见的自然，而是要尊重我们自己的眼睛看到的自然。并且他们也不是只尊重某天某个瞬间突然看到的自然，并强迫自己摹仿下来，而是依靠自己的眼睛好好观察自然，每一刻，都更加深层地，或者说更精密地去看，要努力去找到之前没找到的新内容。自然中有着无限的艺术价值，所以这些艺术大家希望我们努力自行发现。并不是尊重与自己毫无交流并处于身外独立存在的自然，而是尊重作为他努力的对象而存在的、经由他促进了视觉的自然。他所见的自然是为他内心深处发挥作用的艺术理念的观照而存在的实现。也就是说，

古来的大家之所以主张尊重自然，是指他们将自己内心深处的
艺术理念的无限性投射到外界中产生的自然。他们说尊重自然
是为了向身为艺术家的本质致以敬意，或者说，是尊重自己内
心深处的艺术理念的精神。塞尚是多么执着地想要将在自然中
看到的事物画出来，在画的时候也将之前看到的东西都忘却。
帮助艺术家表现全部人格，无论大小［卡西尔，《艺术家书信
集》（19世纪）］，这也是通过观察自然真正发现新的自我。
正因如此，他虽然说"画家必须为自然研究奉献自我"，［卡
西尔，《艺术家书信集》（19世纪）］但也说"人类……不全然
服从自然，却也多少是那些模型的特殊表现方法的支配者"。

　　我们反复说过，尊重自然是指尊重观察自然的作用、尊重
用自己心中的艺术理念构成自然的意义。这么一来，我们因为
看到了自然，也必须全然尊重我们每一刻看到的自然本身。所
谓绘画，是指将自己用眼睛看到的东西或者是想象中看到的东
西，即自然，或者可以说自然想象——由手部运动将其对象
化。一般来讲，艺术创作是基于整体意义上的将自然对象化的
活动。这种意义上的自然观照有更好的进展，当它将视觉与手
部运动的合一作用延伸至感觉对象时，才真正呈现出艺术作品。

　　我们说将自然按照看到的那样画下来就是这个意思。我们
说应该将"自然的本质"画出来这种说法虽然备受非议，那
也必须是将自然像看到的那样忠实呈现出来。这两个词通常是
对立的，甚至可以说是完全相反的意思。但如果好好地、正确
地、更深刻地去理解这两个词各自的意思，就会明白，它们就
好像换上两件不同衣服的同一个人一样。因此，观察的同时还
有感受。如上所说，没有"感受"的"观察"不过是一种抽
象的理念。观照，即艺术态度，是观察与感受的深层次的统
一。所谓像看到的那样画出来，是指将眼睛看到的和全身感受

到的全部画出来。而将"看到的"和"感受到的"同时画出来就是在刻画生命，也就是刻画真实，刻画理念。

从这个意义上讲，我们必须认可自古以来的各位美术大家要我们刻画真实的自然的深刻理由。他们描绘出的自然是他们内心深处产生作用的艺术理念的呈现，是作为他们自己存在的理念的形成，是他们自己的创作，具有充分的真实性。因为是根据理念形成的，所以他会要求所有的必然的普遍妥当性（事实上遗憾的是，很多情况下完全不充分）。换句话说，艺术家发现的自然中包含客观性，包含法则性。这是我们在从知识的角度进行反思时，被表现出来的各种知识，或者说是科学法则。比如说，美术家重视与风景之间的距离大小，是因为他们在将自己为了绘画所观察的事物的深度、大小、明暗、浓淡的关系从知识的角度进行统一时，出现了"远近法"的法则那样的关系。正确尊重色彩学也是因为他们眼中所见的颜色其实对应着色彩学的法则，因为他们的视力越好，就应该越和以视觉为对象的科学法则相一致。

但这样想还伴随一个危险，也就是容易导致我们在单纯地看时，甚至是在刻画真实的自然时，必须服从视觉，或者说是各种现象相关的知识，或者说是服从科学法则。这恐怕是本末倒置了。

科学知识是从知识的角度将所有经历过的事实进行加工后构成的一个特殊的世界。自然也是从观照的世界提取的知识世界中的一种新的自然。但是，艺术是所有艺术理念的直接实现。绘画是视觉本身的发展。将自然直觉，或者说不添加任何知识性质的想象本身在画布上原样呈现出来就是绘画。的确，美术家大概和所有类型的艺术家一样，都会在创作过程中加入知识的精练。但是，思维、判断无论如何精练，如何深刻，最

后都会变成将自然按照看到的、想象中的、感受到的实现出来。就这种艺术意义上的事物应该完全表现出来的考察来说，我们并非为了表现这种考察的知识内容本身。艺术世界是观照的世界、创造的世界。科学世界是知识的世界，它不是理念实现的世界，而是反思已经实现的理念的世界。

刚刚也说过，理念是作为一种特殊内容存在的想要实现的意志。但是实现之前的意志是作为意味来讲的意志。理念是有着某种特殊意义的意志。理念一方面是意志，另一方面是意义理念，是包裹着意义的意志，也是潜藏着意志的意义。所谓意义，是意志的特殊形态。而自然是将其用时间、空间的形式进行实现的存在。进一步来讲，更远的实现才是艺术的创作。所以作为观照对象的自然以及艺术作品，从根本上包含了各种意义。就像宝石包含化学概念那样，艺术作品也包含"艺术学问"。

但正如艺术理念并不是直接的艺术作品，理念也不是直接的知识。理念不是单纯的意义，是包含实现意志的意义。但知识必须理解这种意义。然而我们无法直接把握包含意义的理念。理念只是通过实现变成个人意识的内容。只有理念实现，我们才能察觉到。所以那并非最初的纯粹的理念。因此，理解理念意义只是指必须理解作为个人意识的、包含在"已实现的理念"中的意义。但，怎样才能理解已实现的理念，或者说，观照世界中的经验意义呢？

观察自然、观察艺术作品，也就是像费德勒、柯亨等人所说的那样，可以说是认识中的一种。费德勒还说："艺术首先是认识，其次才是感情。"（费德勒，《文选集》）他认为艺术是认识中发挥作用的语言的一种（费德勒，《文选集》），艺术的主要效果是基于由艺术而来的特有认识上（费德勒，《文选集》），艺术作品传递的印象中，除了美的快感外，还存在

"获得一种认识中产生的快乐"。那是与美的快感完全不同的更高层次的快乐，是只有真理发现者与解开它的事物、艺术家与解开它的事物中才能拥有的快乐。所谓理解，是对于艺术作品准备的最高快感的第一条件。（费德勒，《文选集》）而柯亨认为，认识中的两种形式，即区别观照和理念伴随着两个独立范围，也就是艺术与科学，或者说与哲学对立，"艺术也是一种认识，是认识的两种根本形式中的一种，因此也是真理的两种表现形式的一种。"（柯亨，《美学》）但这是"一种认识"，而不是我们现在一直当作问题的知识。费德勒所说的认识也不意味着传达的思想内容，就像他明确断言的那样，"艺术作品在认识中展示的是一种普遍妥当的、对于所有人和时代都不变的内容。"（费德勒，《文选集》）

理解意义是站在知识的角度看问题，通过判断的形式统一观照世界的对象。从这种经历出发，美术家从一处自然中展开，创作出一幅作品，构成了一个新的世界，构成了知识的王国。理念也如上所述形成无限的阶段。各种理念的结合都会构成高等理念。观照世界的对象都是理念的结合，是各种意义的统一。判断是意识到这种统一与元素的关系。观察一种特殊的事物一定要预想到与之相反的其他的东西。所以一定要预想到这些东西之间的差别。意识到差别必须预想到这些东西在差别中相关的更高级的东西，不是其中哪一个，而是包含每一个的统一者的意识。意识到这种更高的统一者与进行预想的事物之间的关系的作用就是判断。比如，看到一片红色的物体时不把它看成红布而是看成红花，就是因为有特殊的花的理念呈现出来了。通过看到这种特殊的红色唤起了包含此处的更高级的统一者对于"某个对象"的意识，并使之与特殊的红色的经验相关时，会成立一个判断，也就是"这是一朵红花。""它"

"那个东西"是指"红色的对象"。当然，就红花的判断来说不止一个。判断为红花是相对于其他红色的事物来说，注意到了其作为花的特质，但如果就关注这朵红花的实现而言，我们会同时预想到这朵花不开时的样子。这么一来，我们就会使统一的"红花"与之产生联系，得出"红花开了"的判断。红花的经验就成了一种特殊的知识了。所谓判断，是将一种特殊的经验还原到根源去看，是将一个具体的事物还原成更高级、更普遍的状态，于是也就有了理念，也就是概念。概念是作为知识对象存在的理念意义。这种概念关系一般包含特殊性，是判断中的主语与宾语之间的关系。所谓理解，就是理解这种关系。所以判断即关系。分析一种经验就是发现构成这种关系的元素，或者说就是创造。

　　科学法则就是一般的知识，是反思过后的理念，是通过知识思考过的理念，是理念的统一，是单纯的意义。理念本身不是深处潜藏着实现意志的理念，因此没有观照性，没有作为艺术实现的可能性。按照科学知识去思考艺术创作是因为我们误会了反省过的理念就是理念本身，因为我们将艺术的真与科学的真混淆了。艺术家应该遵循的是他们内在的艺术理念的深入传达的命令。换句话说，就是将他所见所想的内容原模原样地实现。像宝石深处存在化学反应那样，真理存在于具体经验的事实深处。科学真理是依据知识角度被解体，依据知识法则被构成的概念，是概念化的理念。

　　艺术家出于创作目的使用科学知识，是为了不会由于偶然事件不小心漏看了自己的某种直接观照的经验，或者说，是要在这种知识中得到新的创作灵感的机会。这样说来，只是止步于作为机会来利用。或者说，他的直观就是知道知识世界中存在确定的客观性并发现知识性的满足。这是一种特殊性趣味，

必定是为了创作之外的某种要求。通过多年的观察与研究发现了色彩学上的种种事实的德拉克洛瓦认为："学者可能会很骄傲地发现，自己在知道这条法则前就很正确地进行绘画了，这很令人骄傲。"（德拉克洛瓦，《文学作品集》，迈耶-格拉夫译）作为纯粹的艺术家，他的实力与想象力，必然会服从他掌握画笔和钢笔的力量。于是我们领悟到了真正地画出自然中的真实的意义的本质。艺术作品的客观性不是基于科学才得以证明的，也不是科学赋予的，而是服从了内部传达出的命令。艺术家感受到内心深处想要画出自然中的真的强烈情感，只不过是服从了从心底传达出的命令的意识罢了。

想要描绘自然中的真，艺术家的问题不在于其是否能与科学知识相吻合，而在于他是否能按照所看所想进行描绘。像用知识去解释自然那样去精准地描绘自然，还是不用那么精准地描绘细节，这其实不是问题。问题不在于是按看到的画还是按知道的画。是否需要不掺杂与感受不同的立场去画，这才是最终问题。作为理念的直接实现而画出来的颜色与形态有着什么样的生命，这是限制绘画意义的问题。这是描绘自然中的真这句话中"真"的真正意义。画自然中的真不意味着要画出与科学解释一致的东西，而是指画出感受本身的东西。一致的意识是知识，即判断的问题。创作不是知识。丢勒在《启示录》中描写的七只头的怪物中，在有羽翼的天使、东洋的绘画与雕刻中可以看到好多例子。即便是这种对不可思议的人物进行描绘，我们也不能因为不符合知识就对其进行批评。科学不是预言，哪种科学能完全明确否定这样的怪物或人物的出现呢？即便能够确定，所谓这些不应该存在，也只是意味着作为知识的对象不应该成立。但是，我们的眼睛在这种怪物被描绘出时，在判断这种怪物不存在的那个瞬间，就已经看到了这个怪物。

所以他看到的分明就是在他眼前存在的。我们为这个被刻画出的对象从外部添加各种属性，比如血肉、骨骼、可怕的声音、恐怖的力量等生理特征，那是基于可怕的外形联想出的令人害怕的性格，将这些综合起来的、想象出一个奇怪的人类或动物的姿态，却主张它不存在。但是这当然不能成为我们否定被刻画出的只有颜色和形状的对象本身的存在的理由。否定这种存在并非批评画家画出的对象，而是批评者就知识的角度对自己随意创造出的生命形态进行否定罢了。

描绘自然中的真，其实是基于观照的态度描绘他看到的自然，也就是充满感情的表象，即从艺术角度中的自然，而不是像用自然科学知识解释说明那样去描绘自然中的真。因此，用植物学知识去观赏风景画，用生理学知识去评价人物画的行为从根本上就是错误的。这样的话，所有的画作、雕塑就都只是进行了外部装饰的产物，会因为没有相应实质的缘故被误认为是虚假的存在。从这个角度来讲，艺术世界大概可以说成是自古以来流传下来的假象世界。只是，所谓假象，必定是与真实相反的词汇。于是我们将艺术看作是假象就是以将知识世界看作是真实为基础得出的结论了。但艺术是科学世界就知识的角度承认的真实存在，艺术从自身角度出发也是一种真实的存在。而假象就容易致使基于古板信条产生的误解危机，所以应该尽量避免。

美术家想尽量正确地去表现自然中的真，这是他们内心深处的要求。那是他们心中的作为个人展现出的艺术理念的深层意志，只是想要描绘出他的所见所想。

但是，所见与所绘相合一的想法很容易招致不同意见。所见与所绘不一定一致。我们大部分人通常是无法将自己所见的

并且想要画出来的东西画到画布上的。一般容易认为这是眼睛虽然已经好好发挥作用，但手部动作没跟上的缘故。但是我们不认可这种极为普遍的想法，我们想到一条能够矫正这种想法的路，却有一个疑问。我们是如何知道不能在画布上画出所见的呢？大概在我们经过对比所画之物与眼前的自然后发现眼中所见之物没有在画布上被描绘出来时就十分明白了。我们感叹跟画布上所画的相比，看到的东西根本没被描绘出来时所用的标准不是在画在画布上之前看到的自然，而是画完后看到的自然。开始画之前和画完后，作为画家来说是不同的两个状态。现在看到的自然是现在的他看到的自然，而不是之前的他看到的自然。如果现在想要画出的所见到的自然是之前见过，且知道与这次画出的自然不同，他应该就不会那样画了。虽然是美术家，但他也有犯错的时候。如果犯错了，用了与他所见到的自然不一样的颜料，那么他大概会直接重新涂绘吧。虽然看到了，但是……比如说确切地看到了颜色，却没有找到一致的颜料，这种情况其实很常见。寻找用来表现自然中所见色彩的颜料正如许多画家都多次经历过那样，是很困难的。特别是想要看透像湿壁画（fresco buono）那样的在濡湿的墙壁上描绘的颜料在干了之后的效果就更困难了。

于是，他无法证明像这种没找到与看到的颜色一样的颜料这样，甚至是他主张自己看到了，实际上没看到的事实。这是他的手没有跟着他的眼睛一起运动的证据。优秀的画家在观察自然时不会只看色彩，而是会通过颜料看对象的颜色。他们会在脑中不断探查看到的颜色，或者一边在颜料盒中找，一边看，又或者依靠已经完全记住颜色的既知感情，将对象的颜色和形状在自己心中的画布上画出来。画家的眼睛和自然之间必

须存在颜料。就像盲人会全心集中在额头或者拐杖头端那样，画家也一定会将视力聚焦在颜料上。即便画家对对象的某一点发现了他难以轻易决定的颜料，在没有完全分解掉这种颜色的秘密之前，他的眼睛大概也没有办法脱离困难点。真正的美术家不会观察颜料无法呈现、实现的自然。费德勒也说："艺术本能强烈的话，必然会自行找到该展现出的媒介。如此，刻画出的对象就绝不会比这种媒介更多。"（《康拉德·费德勒艺术文集》）正因如此，"在艺术作品中，形式本身必须形成主题，艺术作品也因此存在，与这种形式同时存在的主题除了自身以外无法展现出任何东西。"（《康拉德·费德勒艺术文集》）因此利伯曼也说："画家的发现存在于视线中。"（利伯曼，《绘画中的想象》）

　　自然在艺术家眼中呈现出的颜色大概是无限的。换言之，他的视力表现出的、要求在画布上实现的颜色是无限多样的。而且，颜料制造商能够提供的颜料是极为有限的。美术家大概也不得不叹息没有颜料能明晰展现出所见颜色吧。但这时，他面前会有三条路。一是选用与对象不同的颜色来努力表现他认为在具有这种颜色的对象中想要描绘的东西。二是无论用什么手段，都要找到想要的颜色。三是中止画作，这是最后一条路。如果前两个方法可行，他的确能画出自己看到的样子。当然也可以考虑最后一条路，这么一来，他也就由此证明了自然中所见是画不出来的。但我们还必须存疑的是，他是否有想要在自己的颜料盒中找到对应的颜色，他的努力是否足够。或者说尽管他努力了，但却由于他视力上的不足导致找不到，这也很可惜。像我们理解的画家那样，必然也会为他无法看到颜料中的自然而惋惜。但结果也许人们会说，这个颜色是无论什么

善用色彩的画家也无法在颜料盒中找出的颜色。也许也不是完全没有，还有外部的重压，比如，画家的右手突然受伤了，画布突然产生了无法预知的化学反应，或者眼前的自然因为特殊理由突然崩坏了，等等，有数不清的与他作为画家的视力和表现力无必然联系的情况可能发生。如此画家一般采用的用颜料看自然的想法也因此不会受到妨碍了。无论如何，无论是什么天才，无论多努力地找颜料，只要有画不出的色彩，那就一定是处于绘画世界之外的内容。我们想要画的想法恰恰与想要用颜料画声音或者心脏的跳动一样，是绘画以外的领域了。但如果有一个画家用颜料画出来了这种颜色，那么无数的其他画家就都是没有作为一个画家看透这种自然的颜色。他没能画出这种颜色是因为没看透。如此可知，画家是他自己的自然，只能画出所见，也只能看到所画。

许多画家都会在写生差一步完成时与自然进行比较，然后因为不够好而难过。这也是一种可贵的难过，这证明了他有不错的前景。达·芬奇也说：“对自己的技艺不存疑的画家是不会有所得的……作品如果与画家的知识、判断画等号，是不好的预兆。就好像人们对盛大的成功感到惊叹那样，超越判断更不可取。反而，判断超越作品是一个好的征兆。年轻的画家会有一些稀有的特质，他们确实能极大限度地完成作品。他们的创作可能没有很多，但那些作品似乎全都令人惊叹。”（列奥纳多·达·芬奇，《绘画论》）那是视觉理念透过他完成更高的实现从而产生紧张的标识。但这并不是他没能画出最开始看到的内容的证明。结束写生的他看到的自然不是最初看到的自然。如果他真的认为自然比他所画的更好，他的视力，他看到的内容本身就已经有着重大的进步了。画，不是单纯的手部运

动，而是手部运动与眼部运动的合一。没画出来所见其实是没有把现在所见与之前所见同时在画布上画出来。当然，这是画完一幅作品后的心情。就好像无法预想到他所看到的自然在下一个瞬间会变成什么样的作品发展那样，落下最后一笔后抬眼一看，他对着作品看到了什么样的关系的自然呢？这是在视线离开画面转向自然之前所无法预想到的。这时，他看到了一个新的自然。直到最后一笔落下，他才看到了更高发展阶段的自然，看到了之前没见过的自然。如此，画家只要没生病，或者只要没有因为外界原因不去完成他能完成的东西，他就是在画自己看到的东西。音乐家听到的也是他弹出来的或者唱出来的东西。文学家想象出来的也只是他们写出来的东西。

真正的看就是像绘画、雕刻、舞蹈一样的运动，真正的听就是歌唱、演奏等运动。视觉作用或者是听觉作用中也有结合手、口等其他器官的作用。这种作用结合后的对象世界是物体世界。我们的肉体是理念世界与物体世界的接触点，也是意识世界与实物世界的结合点。所谓艺术家，就是这两面的统一，也就是视听与其他器官的统一，那是肉体化的艺术理念。真正地看、真正地听就是个人化的艺术理念的作用作为一个艺术家物体化的过程。歌唱是发声器官的运动呈现出的音乐理念。跳舞是作为身体运动呈现出来的。但艺术理念是如何呈现绘画、雕刻和音乐的呢？彩绘家的运动就像跳舞的手一样，不是单纯活动活动张开手指的双手，而是将颜料涂到画布上的运动。但涂颜料是怎么回事呢？颜料又是什么呢？

第四章 艺术作品

　　所有的颜料都是艺术家的创作材料，是被物化的艺术理念。对于绘画而言，颜料作为视觉的对象，是颜色与形状的表象，同时也是手运动的对象。而作为物质的颜料则被认为是眼睛和手的对象所投射到外界的。视觉作用与手的作用的结合、视觉与动作的最深结合是通过颜料描绘出来的。手随眼睛看到的而动，眼睛随手的动作而看。这唯有在绘画中才能真正实现，其实现的结果就是所谓绘画。

　　颜料不是偶然的存在，而是视觉与动作的统一作用，对于"作画"要求来说，它是"被给予的东西"，是绘画理念根本要求的对象。然而，"被给予的东西"并不是指把已经存在的东西扔给袖手旁观只等着接的人，而是两方面理念统一的自我出现，是一种颜料已经在某种程度上的视觉实现。

　　可是，美术家自己制作颜料吗？他从颜料盒中选取他们看到的自然所要求他们用的颜色。不过，在这之前颜料是通过他人之手制造然后放到颜料管中的。颜料带有颜色，是毛刷蘸取的对象，这是眼睛与手进行同时运动的一个阶段。西斯廷教堂的天顶画应该是从米开朗琪罗踩着高高的脚手架仰着头挥动刷子时开始的。然而，作为创作最终阶段的视觉作用已经从无名工人调制颜料的工厂里开始进行了。

　　被绝对自由意志所统一的无限的理念在各自的意义中都是

无限的。个人是深层意志的一个缩影。出现于他脑海中的种种
理念只是存在于无限个理念中的，并且是无限持续的各个理念
的一个节点。像这样单纯某个部分、某个节点的综合体就是个
人。他意志中的创造仅是绝对自由意志中无限创造的一部分，
是世界无限的创造中遥远、宽广、漫长路程的一部分。我们的
意识中有无限的无意识世界在延伸。在个人创造的背后，包含
着没有被当作他自己的东西所意识到的创造。这正是在美术家
进行创造以前制造颜料的意义。这样来说，所有材料都是为他
的一件创作而准备的。正因为是在个人意识的背后进行的创
造，所以把它作为无法上升到直接经验的"某个东西"和
"被给予的东西"。虽然个人经验只不过是一瞬间的感觉，但
在他自身的创作中，经历的只是他本身伴随着表象意识作用的
表象。然而，"准备好的东西"、先于自己创造的创造只能通
过考察得知。投射到外界的眼睛及手的对象的统一即通过思维
来统一物体经验的时候才开始必然性地考虑自己以前的颜料制
造和"颜料制造厂"，才将作用于我们的理念客观化。"颜料
生产者"仅是早于自己的无限创造的一部分，是视觉作用的
一部分。正因为所有个人作用是所有理念作用的一部分，所以
在个人创作的背后是"某个东西"的无限世界。只有当作为
个人的艺术活动来进展的时候，作为他经验的世界才成立。

　　当美术家把一个颜色从管中挤到调色板上的时候，这就已
经是创作的一环了。不仅是简单地动手，同时他也观察了颜料
的颜色。那是在自然中，视觉的发展让他选取他所观察的颜
料。挤到调色板上的颜料必定会被视作某种形态，也必定会被
发现美的意义中的自然。然而，画家不只观察颜料的颜色，还
对颜料有要求。仅供观察的颜料是一个美丽的自然，不是颜

料。对颜料没有要求的创作仅是观照，必须把颜料作为观察和与之相结合的手的运动的统一作用对象来要求。画家观察颜料的同时也会观察轮廓，也会要求只将那个颜色无限发展为各种各样形状的可能性。画家对颜料是有要求的。颜料是绘画理念的客观化意义。将其与刚才所讲的自然结合便是绘画的创作。自然是绘画的形式，是肉体化的绘画理念，即画家作用的形式，是意志想要描绘的姿态。

我们能很容易地推定出，颜料对于画家的意义就是青铜、大理石等材料对于雕刻家的意义。颜料、炭笔、青铜和大理石等所有艺术材料都意味着视觉作用的对象和手的作用的统一，在这一点上已经是艺术理念在某种程度上的客观化了。

如同一箱颜料能画成各种各样的绘画一样，一块大理石可以做成各种各样的雕刻。大理石是"雕刻"的无限性客观化，颜料是"绘画"的无限性客观化。当然，当将一块大理石制作成一件雕刻时，这块大理石就无法制成第二件雕刻。之所以是无限的，是因为一块石头可以做成无数种雕刻。换言之，无数个雕刻家能够让一块石头为自己所用。颜料和石材是普遍性的艺术理念客观性的姿态。这些材料作为美术创作的要求，即眼睛的作用与手的作用的统一性要求的对象被发现。触觉与视觉的结合具有形态性。正因为在这个意义上它是艺术理念的对象，所以艺术的材料是客观性的，不只是因为石头或者颜料的表象。这些东西不只是为了雕刻或者绘画存在。只是，创作的要求确立了它们作为种种艺术材料的意义。

人从艺术的态度，只会欣赏自然或者欣赏艺术作品，并无其他。他深入欣赏的东西是他的个人表象。然而，因为这是艺术理念实现的缘故，所以其表象对客观性有深刻要求。正因为

如此，他确信是他看到的自然，同时也确信是他邻居看到的自然。邻居如他一样对观察有要求。由此，他与他邻居的灵魂是探讨他眼前广阔自然的大厅，又或是交织他与他心弦的交换台。并且，这不是来源于自然存在于我们之"外"的知识，而是艺术理念更深层作用于我们的客观性内在命令我们的。

作品也一样。作为艺术理念"观照"的客观化，即自然，意味着发展到更高层次的"创作"的客观化，即艺术作品。因为是艺术理念的实现，所以在要求客观性上艺术作品和自然是一样的。只是，与对观察的自然不添加任何一种颜料，仅是作为观照的创作相比，艺术作品是在观察的同时，重视反映到颜料上的创作特质。对基于自然和艺术作品是否增加了颜料的作用的特质感到纠结，从中派生出种种差别，也派生出艺术作品，比起仅观察的自然拥有更高的客观性。如今我们在眼前看到的自然一角，严格来说，是只有这一瞬间的自己能够看到的唯一的、作为自然形状与色彩的某个特殊的结合，它包含着客观性的要求，作为外部自然出现在我们面前。如上所述，它唤起了我们认为旁人对于这个自然一定也是如我们所见的确信，即视觉普遍必然性的确信。然而，同时我们知道当我们站在如今站着的立脚点一个人观察自然时，我们的邻居无法看到同样的自然，或者怀疑他可能永远无法站在和自己同样的立场上。现在照到一片叶子上的光片刻消失，接下来那片漂亮的泛红的树叶就会掉落。或许没有任何人在这一瞬间看到自己一个人看到的美丽自然。在这个意义上，甚至可以说仅观察的自然在很高程度上是主观性的。

即使是艺术作品，也仍然无法从这个意义上的主观性中完全获得自由。当用质量好的颜料把我们看到的自然描绘到布上

的时候，光线照射出来的光景不会因为白昼的时间就失去光与影的特殊关系。泛红的树叶也不会因风掉落。无论何时，不管是谁，自己曾经看过一次的自然会不断地被无数的人看到。然而，如此多的人能够自由观看的作品，自己的邻居可能不会看，这与自然的情况一样。即使使用质量好的颜料和布，总有一天会褪色、被破坏，这种担心是完全无法避免的。事实上，很多人认为艺术作品与仅观察的自然相比，能看到在作者眼中的样子。在这个意义上只能说艺术作品具有更高的客观性。

但是，艺术作品更高的客观性没有把经验事实本身作为书本内容来思考，而是确立在相关事实深层发挥作用的意义本身之上。换言之，是确立在颜料和布的深层意义之上。艺术理念表现在颜料和布上时，其实现的要求远远高于单纯的想象或者观察自然这一阶段。当画家的理念体现在布上的时候才成为肉眼可见的东西。不用说，这是他自己的想象，虽然是他在眼前切实看到的肉眼中的对象——自然，但是他以自然为基石创作的东西，不是超越眼前看到的自然这一阶段，而是进展到更高阶段的"描绘物"本身。这仅是作为作品通过颜料和布才实现了成为肉眼可见的对象这一阶段，成为眼睛能看到的东西。然而，眼睛能看到的东西一定会被看到，拥有眼睛的万物一定会看它。事实上，所有的人都必须观察所有的作品。然而，那只是某个其他事情阻碍了他观察。一旦他站到作品面前，他的眼睛就会理所当然地看到作品。因此，就有伴随着视觉实现的深刻要求。这是艺术作品客观性的本质。艺术作品的客观性不是由事实上观察艺术作品的人的多少决定的，也不是由颜料、画布和石材等所有面临被破坏的命运的物质来保证的。保证艺术作品客观性的、让这些材料承担艺术作品客观性的是作用于

所有人类的艺术理念的深刻意志上的。在同一意义上，艺术的永恒性也仍然站在这深刻意志的根据之上。某部作品不是由经历的年数多少决定的。艺术理念、无限理念的意志在各个个人意识中是作为对艺术的永恒性的确信而出现的。问题不在数字而在于信仰。

如果很明确艺术作品带有以上思考的意义，我们就能非常容易地觉察到像过去众多的思想家曾尝试的那样，将艺术作品区分为内容和形式两个要素来讨论艺术是由什么成立的等问题是毫无意义的努力。形式及内容的词语意义各不相同。对于两词的意义，之前说了康德的想法。在康德之后，比如费希尔，他认为形式是多种素材集合统一的一个秩序，是多样中的统一产出（费希尔，《美与艺术》）。这种说法是形式一词的代表性解释之一。然而，就如威塔塞克说的一样，其统一意味着直接听从外部感官作用的创造，即外部感官的颜色、形状和声音等知觉表象本身，只要被形式唤起，自己附加给形式的想象和记忆就称为内容（威塔塞克，《一般美学基础》）。或者如伏尔盖特所言，对于有美感的观照者来说，对象外面和表面的存在现象称为形式，内在经历的东西、感情上经历的意义称为内容（伏尔盖特，《美学体系》）。总之，就像最普通的区分，如颜色、形状、声音的知觉表象本身称为形式，包含在其中的感情、生命或者由形式述说的如主题一样的东西称为内容，只要如此，区分形式和内容不仅毫无疑义，而且极易陷入误解，是危险的努力。离开相关意义上的形式就不会出现内容，没有不表达内容的形式。即使能区分二者，在区分成立的那一刻也只剩下两个抽象的概念，不存在艺术。如德拉克洛瓦所说，实现与构思完全不融合的地方没有艺术。不管是在绘画中还是在

诗中，形式都与思想相融合（德拉克洛瓦，《我的日记》，E.
汉克译）。费希尔也认为生命贯穿于形式之中，对象的内在本
质与生命出现在形式之中。某物如何出现于某处，形式深入到
思想的骨髓，思想作用到形式的极端（德拉克洛瓦，《我的日
记》，E. 汉克译）。美丽的形式是一个内面的外面，必须在形
式之中感受内面。一部好的作品，内容完全存在于形式之中，
而不是到达形式背后。美是富于表达的形式，是成为形式的表
达，是与表达相协调的统一（德拉克洛瓦，《我的日记》，E.
汉克译）。伏尔盖特也继承发展了这个想法（伏尔盖特，《美
学体系》）。即使是对这些人来说，美也必须在形式与内容的
融合中成立。离开任何一个整体，美就无法成立。形式和内容相
互独立，它们外在结合时不会出现美，而是只有美的东西——
艺术作品一个整体。形式和内容的区别只是思维的抽象。

然而，梅耶等人极力主张形式和内容分别都是独立的美。
他认为，内容的美和形式的美分别都是来满足人类本质的不同
方面。内容的美满足对生命的要求以及对世界和我们的理解的
要求；形式的美满足对符合表象作用目的的支配的要求以及对
描写手段和描写情况之间一致的要求。前者，对自然而言只要
求评价的标准及其生命；后者，是对于我们的知性和构成的统
一性及明了性的要求，或是对于材料符合目的的使用的要求。
来源各不相同，其愉悦也基于不同的理由。因此，我们能感受
到各个互相独立的美。美的内容是与对上文所说意义中形式的
要求相适应的形式，即不包含形式美的现象。就像即使是只传
达内容的现象也能唤起内容的喜悦一样，没有内容的形式也能
唤起美的喜悦。不过，当十全的美满足这两方面的要求时，生
命中出现的充实在形式中展开，当形式被生命以及精神浸透

时，即内容与形式的美圆满统一时才能达到。艺术以这样圆满的美为目的。我们有时会从内容的立场或是形式的立场来评价一部作品。只是，只有将这两方面的见解结合才能品味艺术作品的整体（梅耶，《美学》）。

于是，我们会问：在梅耶所说意义上的形式与内容圆满结合的作品中，如何将他所说的内容即生命和精神与形式的美独立出来品味呢？一部作品表达的生命除梅耶所说的包含形式美的线条与颜色的结合外，不隐藏在任何地方。观察生命只能是单纯地观察线条与颜色。他基于自己略不充分的理解，在评价费希尔的思想中说"必须在美的内容能够被享乐前理解它"（梅耶，《美学》），但是认为理解与享乐是前后发生的另一种经验是错误的。理解线条与颜色即对象的过程就是享受对象过程本身。品味一条线条的形式美，比如优雅的旋律，就是以线条为轮廓的形状，比如拖地长裙的典雅生命本身。没有优雅旋律的姿态应该也能描绘出来，不过那不是作品中描绘的样子。

的确，我们能够思考轮廓中包含的优雅旋律。但那是思考，不是观照，是离开艺术世界，转移到了知识世界，是将一整个美丽生命从知识的立场分拆成旋律、规则、比例、秩序等各种各样的意义。直接观照本身、艺术作品本身是将这些东西混成一体。当然，并不是所有的艺术作品都富有这些形式美。梅耶说的有不包含形式美的单纯现象，很显然这种说法是夸张的。认为能够观照没有内容的形式和没有形式的内容与认为能够经历没有感情的感觉和没有感觉的感情是相同的误解。不管是何种形体，人类都绝对找不出不含形式美的东西。只会思考形式美的差异，是比较贫乏还是丰富。

梅耶所说的缺乏形式美的东西是可以思考的。形式美丰富

的东西也是可以思考的。但是，认为能够独立观照形式美与内容美是一个严重错误。因为他所说的形式美只不过是生命出现的过程或者方式。有与生命本身没有交往的"不同源泉"的形式美是因为跟观照考察结果本身一样有误。艺术创作有一个已经在艺术家心中成立的生命，作为单纯地将其表现在外部的手段（与内容无关的外在手段），形式美并不会从外部增加。我反复强调过，画家表达的生命不是在画到布上之前就形成的。他在画的过程中首次看清自己想要画的东西。在他脑海中回旋的东西只是面对创作的种种要求。要求的模样是他脑海中描绘的想象，是他面前广阔的自然。其更高的延伸就是艺术作品。

在所有的视觉世界中，无法想象离开轮廓和颜色的内在东西，认为在轮廓和颜色的内在、另一面，在深处会有其他内在或是本质的东西。其原因有三：一是没有正确理解观察自然一事；二是没有对以下事情进行回顾，不管是什么颜色，多细微东西的细节，什么样的自然，都是自己的眼睛作用（同样作为种种感官作用）的理念，对于真正听、真正看其理念实现的人来说，无论什么样的自然都充满生命，颜色、轮廓、香味等种种表象不仅是表象，同时还包含着感情；三是由知识抽象出来的自然、物体、精神等概念跟观照事实本身一样有误。

艺术是离开自然或者描绘对象表面的、偶然的东西，来表达其本质。众多艺术家的种种言辞都表达了这种思想。德拉克洛瓦就是其中一例。他说："伟大的艺术家压制不必要的、讨厌的或是愚蠢的细节，集中自己的兴趣，来决定自己由强有力的手整顿、建设的东西。"（德拉克洛瓦，《我的日记》，E. 汉克译）皮埃尔·皮维·德·夏凡纳是另外一例，他说："如何才能帮助努力想要说话的自然呢？通过省略与单纯化，注意表

达主要事实，扔掉其他的东西。这是创意构图的秘密，也是雄辩和机智的秘密。"（亚力山大，夏凡纳，《解放纽思斯》）

艺术家的话是对作品、艺术史或者艺术一般意义的考察，而且有可能成为有力的资料。但是，语言常常并不一定能说尽作品本身所有的意义。这些备受尊敬的人们，他们杰出的作品永远保证了他们的伟大。

然而，即使是与艺术有关的思想家也认为类似的想法是一种非常古老、传统的思想。在关于艺术问题方面，即使如弗里茨·梅迪库斯等提出卓越理论的艺术家，也把对象单一化。弗里茨·梅迪库斯认为要扔掉非本质的东西。他说，在普通现实中，主题纠缠于混乱之中，其他东西逼迫着美的东西，妨碍了原有本质的表达。但是，在艺术作品中，必须去除纷扰，只向我们强调本质的东西，即对于由艺术手段构成的生命而言本质的东西。单一化是丰富化的反面。通过单一化，对象必须浸润在生命中，通过扔掉碍事的、扰乱的、非本质的东西来使生命昂然（弗里茨·梅迪库斯，《一般美学原理》）。

这种想法或许与里普斯的美的省略的原理思想有某种直接的关系。里普斯或艺术家在描写时，必然会从世界中选取描写的对象，即名为生命的总和及其结合，将其内在孤立，抓住某个生命的结合，省略所有在其他情况下可能会出现在心中的部分，将描写对象描写成感觉性的材料、轮廓和颜色。选出描绘对象的同时也是放弃其他东西的再现，是美的省略。远离被美省略的东西，专注于被描写的、在描写中被肯定的东西，成为更加完美的观照对象。只有通过省略才能肯定真正的对象，应该描写的东西成为充满艺术性的生命的东西。在这个意义上，美的省略常常同时是肯定的。（里普斯，《美学》）这些令人

尊敬的学者以及刚刚提到的大书法家所说的话确实是艺术的一个证明吧。要明确艺术家所表达的东西的特质，以成为知识的对象——自然一样的东西为标准，注意他对此的差别实际上或许也是有用的手段之一。但是，我们要想知道艺术的更深层意义，就不能轻率地赞同于这些学者。的确，自古以来无数优秀的作品中有极多的东西让我们很容易觉得自然的细节、对象的外面被弃之不顾了。但仔细想来，真正观察自然的艺术家绝不可能舍去细节。如上所述，艺术家所表现的东西只是他们看到的，他们所绘之外的都是没有真正观察的。如果他描绘的东西是他从他看过的东西中扔掉某个东西的剩余部分，那么他就没有表达出他所看过的东西。如果说最初"看过"的东西相当于扔掉的东西，那么他就没有真正地作为艺术家来看那个最初。美术家应该深以为戒的是不要小看观察这个词。观察是他本质的表现。轻视观察就是看低我们自己。如果他正确地观察，换言之，将艺术家的生命收入眼中真正地观察，他应该会感受到眼睛所表达的东西中的生命，应该会看到充满生命的自然、无内外区别的生命的颜色与轮廓。不仅如此，有应该扔掉的东西，他自己的眼睛能看到无生命的外面，之所以这样是以下的其中之一吧，就像众多实例，或是他视力较弱，换言之，他的视力弱到睁大眼睛都找不到布满的生命；或者是以自己理智思考的概念为标准，向不同的世界寻求不可借用的标准，模糊了自己真正看到的东西的意义。大概，此时，在美术家的眼睛发生作用以前，他所看到的世界已如他所看到的样子存在并成立的想法已经留在引用那种思想的人们心中了。但这是错误的。艺术家的世界，不，我们所看到的世界，在我们的眼睛看到的时候首次成立为我们看到的样子。

　　真正拥有美术家视力的人在他所见之物中找到应描绘的东西，根据他所看到的所有东西，观察能够描绘的对象，哪怕是一点颜色、一条线。他所观察的是美，是充满生命的自然。深色会给碰到它的东西染色，优秀的美术家眼中看到的所有都是创作的对象。

　　像伦勃朗、德拉克洛瓦、梵高等人描绘的是没有细节的自然，他们将他们这些"美术家的眼睛"所看到的所有东西（并不是对象所拥有的或他们所认知的）原封不动地画出来。与之相反，杨·凡·爱克、丢勒、贺尔拜因等人勾勒出如显微镜一般精细的细节。然而可能会有人说像他们画的一样，无数根头发的每一根、嘴唇上细微的唇纹是不能清晰看见的。也许丢勒为画肖像距坐着的人物几尺远看的时候，没有观察像肖像上画的那样的细微的褶皱。然而他把那些褶皱实际描绘出来，并在描绘的过程中清晰地看到了那些褶皱。据沃尔夫林说，贺尔拜因说自然中物体的尖端，如他描绘的一样，无法以同样的尖锐度观察到，虽然我们能充分意识到宝石、刺绣、胡子等每个的轮廓多少会有损失，但因为对他来说唯有绝对明了的美，所以要实现这个要求，他看到了自然与艺术的区别。（海因里希·沃尔夫林，《艺术史基本概念》）例如贺尔拜因、丢勒、杨·凡·爱克等人描绘的肖像，在勾勒皮肤上一条一条细小的皱纹时，或许对于其中的一部分，他们的肉眼并没有在距他们几步远的人物的皮肤里看到。即或许人们认为他们只不过是像生理学者描绘皮肤的说明图一样记述知识，但这是错误的。所谓艺术家观察，不只是睁大肉眼的意思。详细地说，艺术家的观察是"看并描绘"。在"看并同时描绘"时，人们都是书法家。他的肉眼看了人物皮肤的表面，然后将其在底子上描绘出

来。那是或许他的肉眼没有看皮肤上一条一条的细小皱纹，但是他曾看过人类皮肤上有一条一条的细小皱纹，或许书法家在自己的皮肤上看到过皱纹。或许人们认为它是将过去的知识记述在了底子上。然而，这是错误的。从过去的经验出发绝不都是知识性的。确实是从过去的经验出发，他将过去的经验作为一本书，想象在皮肤表面看不见的皱纹。但是，他将想象描绘在底子上不是因为那些皱纹存在皮肤表面所以真正在生理学上符合才描绘那些皱纹的，而是因为绘画皮肤的空间要求画出皱纹，所以他才将其描绘出来。即使是伟大的杨·凡·爱克，他也是人类。以他的知识，此时知道皮肤有皱纹，将皱纹表达出来符合他的认知，由此也能获得某种满足感吧。然而这是另一个问题。作为画家的他描绘表象并进一步描绘种种皱纹，由此才使表象获得力量、生命的要求得以实现。证明这个问题的不是任何一种记录，只是其表面与纵横布满于表面的皱纹的统一所表达的生命，是一条皱纹与其他皱纹间的坚固统一，即紧密相连的关系，是流淌在所有东西中的生命。

但是，有生命指的并不是艺术作品在生理学上是活着的。我们不是要了解活着这件事，而是直接在线条与颜色的统一中看到生命。通过眼睛、通过耳朵、通过想象，并将身体的其他部分伴随着这些发生的反响统一起来直接经历生命，这是艺术的生命。认为艺术作品是由所有无生命的材料制作的死物，这是因为没有站在艺术的立场，单纯根据知识来判断的。一幅绘画、一件雕刻远比观察他的人更能表达出具有强大的压迫力的伟大的深邃的生命，这是我们极其常见的现象。在知识面前，这些作品是非生物，看作品的人是活着的。只是，他站在作品面前那一瞬间的形与色的统一，他所拥有的轮廓、表面的统一

所表达的东西，如同是他面前的作品表达线、形、色的统一，没有包含伟大的生命。此后，当他有微小的，即使是极其微小的移动的时候，他的姿态如何变化，又将出现什么样的艺术的生命，我们是不知道的。只是，在那一瞬间，很明显他在认知上是活着的，但就像艺术作品所表达的那样，无法表现出眼睛能看见的生命。

除了所谓形式或者外面所表达的东西，艺术没有所表达的内容或者本质的东西。除了内容所表达的生命以外，没有形式所表达的东西。一件作品的形式不是简单的轮廓、色彩等的结合，而是通过美术家，作为作品所展现的某个对象的理念的实现。无论用何种颜色与轮廓的统一，都是无法替代的特殊的唯一的统一，是拥有特殊意义的形式。画着的苹果不是只有作为颜色与轮廓统一的意义，是作为苹果的颜色与轮廓的统一。为避免由于对此理解模糊而陷入重大误解，清楚地了解并透彻理解这个意义是最重要的。美术家描绘苹果不是单纯地画漂亮的轮廓与颜色，而是必须画苹果的颜色和轮廓。如梵高所说，美术家所描绘的"农民必须有农民的样子，挖井的人必须挖井"（梵高，《书信全集》）。苹果必须有苹果的样子。

然而，如上所说，我们也必须防止陷入容易误解的苹果的意义之中。画苹果不是传达这是苹果这个知识，也不是制作与植物学上的知识一致的说明图，而是描绘苹果特有的轮廓、颜色、味道与光泽，即眼睛能够看到的苹果的统一。当然，画出来的苹果不是自然的苹果。作为水果的苹果，不只是如同画出来的苹果一样的视觉对象，还是味觉、嗅觉、触觉等意识作用的无限对象。这些作用客观化的统一就是作为水果的苹果。但是，画是视觉的对象。就如刚刚所说，视觉不仅仅是眼睛的对

象，当然，画出来的苹果与自然的苹果不是相同的。然而或许会有人说，即使仅作为视觉对象来看，只要在名字上称画出来的苹果为自然的苹果，就不是严格意义上的苹果。但是，画出来的苹果是作为自然苹果的观察物的延伸。自然中看到的苹果是苹果理念的自然实现。在这个意义上画出来的苹果是苹果理念的实现，只要自然的苹果能在眼睛中看到，能从绘画的角度看到，那也只不过是展现了一个苹果理念的一部分。

能将画出来的栎树看作栎树也是这个原因。同时我们能将画在一块小布上的栎树看作田野上一棵参天古木，也是因为在一棵大栎树的理念中看到丰富的色彩与轮廓的统一，因为需要观察。在这个意义上，艺术所表达的东西不是单纯的色彩、轮廓与声音的统一，是这些东西的理念上的统一，是包含意义的形式。根据知识将这个意义统一起来就是有关艺术的考察，这一点由上述所说应该基本明了了。

很明显，画出来的苹果的意义就是画出来的一个风景、一个人的意义。我们说一幅风景上画的是法国的平原，一件作品上画的是荷兰的室内，其中正确包含的意义是法国平原或者荷兰室内的自然作为画的更高进展的意义，是作为法国的平原或者荷兰的室内实现视觉理念的意义。画出来的法国的平原不是画它的画家看过的法国的平原。他看过的法国平原不是从观察以外的立场思考的法国的平原，是只从艺术的立场能够观察到的视觉的理念、美术的理念、画的理念的展现。法国的平原和他的画的共同点只有法国的平原所展现的视觉的理念，只有被称为法国平原的一个、唯一一个作为绘画要实现的意义。换言之，在画出来的那幅法国的平原中只要求画的意义，除此之外，完全不要求众多各种各样的意义，比如我们可以想到的地

理学、地质学、气象学、农学、经济学等种种科学的意义。虽然画上画着土地，但是画着的东西只是所谓土地的颜色和轮廓。我们的眼睛能看到画上有法国平原的土，除此以外的各种各样的意识内容绝对没有被描绘出来。对于根据地理学的知识来评价风景画，认为必须从一般文化史的角度来讨论美术史的人来说，为了不陷入欲"磨铁成金"的可怕的谬论，清楚地认识到这一点是最重要的。

可怕的误解是因为广阔的法国平原和荷兰的室内就存在于此，所以美术家取其作画。法国的平原和荷兰的室内是他绘画的原因。因此，研究绘画意义、历史等的人首先必须研究其原因，即环境、时代和国民，这实际上是在惊人的错误之上建立的思想，极易误导人。

在画家看之前，法国的平原就在那儿，不管他有没有去过，他眼睛能够看到的轮廓与颜色都原封不动地现存于那儿，如果不是这样几乎不值得回顾的意义，就必须是任何人都能同样看到他看过的风景，地面、河流、树木等种种物体都现存于那儿的意义。而且，那必须是无数个人在他看那个平原之前，仅因个性差别不同的错误而同样看到了与他看到的几乎一样的风景的意义。在这个意义上，就必须是客观的风景在他看之前就已经存在那儿了。换言之，给予风景客观性的东西是不管谁看那个平原，都能看到同样的风景，是视觉理念的纯粹性。就如刚刚所说，被认为在法国的平原这幅画之前就存在的自然的风景，是描画出的风景应该实现的画的理念的更加不完全的实现。因此，如果要思考一幅风景画的起源，那只是作用于作品内部的视觉的理念本身。但是，因为展现在画中的视觉理念在画家的眼中唯有他固有的视力发挥作用，所以风景画的起源只

有美术家的视力。然而，美术家的视力所发挥作用的视觉理念是怎样的，这除了能通过直观他创作的作品本身外，只有通过反省其直观才能构成知识。

如果这不意味着视觉理念，被认为作品起源的所谓环境，无不是意味着画家以外的几个人看到的自然的东西，或者是视觉以外的科学的意义，比如地质学、气象学等属性。然而，要知道作用在一个美术家眼睛中的视觉理念是怎样的，就如众多情况所显示的那样，美术家以外的，即与美术家相比视力更低更薄弱的眼睛所发挥作用的结果，意味着表达画家自身理念的明确实现的作品本身是否能有更大的启示。当一些人对风景的记录或表达，和与此风景没有任何关系所描绘的风景画有某种共同点的时候，只能说，从艺术的立场来看，贫乏且不完整的记录或者一个人的表达能够确定的是，留下记录的人或对正在实际观看风景的人产生的视觉作用，与画下风景的美术家拥有了共同点。这只不过是一个视觉理念的纯粹性极其狭隘的实例。然而，作用于美术家的视觉理念的纯粹性不是单单由那样一两个实例来保证的，它先天包含在理念意志本身中。不仅如此，认为它是不可或缺的重要保证是因为一个先于它的重大误解遮挡了他的眼界。这个误解就是因为在美术家发现那个风景之前，通过记录而得知的或者是个人表达的风景本身就已经存在了，美术家只不过是把风景描绘出来而已。这些记录或者表象与作品本身表达的东西有某种一致性，因为意识到了误解的真相，所以才强力挽留吧。但是，在美术家睁开他的眼睛之前，他所看到的自然是绝对不存在的。某个人关于这个地方的记录出现的时候，他也确实看过那个风景。但是在他离开那个地方的同时，他看过的东西也随之消失了。或许除了他，也有

无数个人看过那个风景。而且，每当他们所有人闭上眼睛的时候、往回走的时候，每个人看到的风景也随之消失。只留下了一个意义。那就是如果去掉某种个性的差别来思考，相同的自然会出现在各种各样的人面前，即普遍妥当的视觉理念作用到每个人身上。在美术家画它之前，首要的不是保持当初创作原样且安静存续的风景本身，而是让所有人类都发现这个风景，然后让能够看透这个风景的美术家将它画出来，即这个风景所作用的视觉理念。在绘画之前，认为画所描绘的风景本身是存在的想法是一个可怕的妄想。要想知道绘画基于这个妄想的意义，就必须了解绘画以前的自然——环境，很明显这是一个可怕的妄想。"绘画以前"是只有绘画的理念。了解绘画的意义指的是只了解理念的意义。这种认识的可靠之道唯有观察绘画，即追寻美术家的活动而后创作，通过反省，构成知识的意义。

只要苹果作为视觉对象的理念出现，描绘出苹果的颜色和轮廓，虽然只被标上了一点笔墨，也是苹果理念的模样。换言之，一切事物都能支撑被美术家看到且将其发展成作品的苹果的生命。

没有一幅苹果的绘画不包含苹果的生命——作为苹果的特殊生命，换言之，作为苹果的特殊意义。如上所说，这个意义可以成为思索的对象。不仅仅是一个苹果，还有很多例子，比如与人类、与他的持有物、与他和邻居间的关系、与如他们的背景一样的种种对象，描绘出的关系越多，思考的意义也越复杂。但是只能思考。当然，这种考察不是绘画。所有的艺术创作都是理念的直接实现。然而，知识是对实现的理念的反省。他们的方向是相反的。为了不冒犯由知识与创作即学问与艺术的各个理念确立的独立世界，辨别这个关系是最重要的。然

而，实际上众多场合告诉我们这个关系常常是极其容易混杂的。画家在描绘多个对象的关系的时候，换言之，在描绘复杂事件的时候，这个关系就更容易变复杂了。有人认为将各个对象和两者的关系翻译成知识的意义来代替将它们看成颜色和轮廓的生命。然而，混合最复杂、最难分辨的东西就是与知识有最深共通性的文学。我想再稍微明确一下文学。为此，明确文学所拥有的特质，同时要更加明确地说明刚刚我们主要思考的有关形象艺术的艺术在与之前不同姿态中的意义。要说明想象作为像绘画一样的形象艺术出现只不过是实现想象的一方面，要说明种种艺术理念在各自的立场上除了作为特殊的绘画想象、雕刻想象、音乐想象等之外，还会作为文学想象出现。

为此，我们首先必须明确文学对艺术其他部分所拥有的特质。必须注意到美术是颜色以及轮廓的艺术，音乐是声音的艺术，而文学是语言的艺术。必须注意文学作为语言的艺术是怎样的。当然，我们首先必须在达到我们的目的之前在必要的程度上明确构成文学的语言的意义。

刚刚我们已经明确了观照是一种创作，印象是一种表象。耳朵中的印象作为感情丰富的声音的表象出现，眼睛中的印象作为颜色以及轮廓的表象出现，它们再进一步发展，作为歌曲、舞蹈、绘画、雕刻，此外还有视觉或者听觉的种种艺术出现。因为这些艺术与耳朵、眼睛以及运动器官等种种感官深深结合在一起，所以要特别明确艺术与身体的运动感觉所给予的部分，即手、嘴等多种表达器官的结合。身体的反应不表现在身体外部的表达器官，成为舞蹈那样的东西，而是利用某种特殊的形式，成为一种特殊的身体动作，即"动作的语言"；用嘴巴说的话，会牵动喉头、舌头、下巴以及相连的肌肉，这不

会成为被音乐形式统一的歌曲，而是作为拥有特殊方式的声音的表达，即"声音的语言"出现。动作的语言和声音的语言，这两种语言就这样产生了。

如此产生的语言中，就声音的语言而言分为两类。一类是如我们所说的拟声（onomatopoeia），是"摹仿"对象声音本身的表象并在某种程度上达到一致；另一类是由与所表示的对象完全不相似的声音所表达的语言。动作的语言同样分两类。一类是将对象的表象性形态化的语言，像冯特所说的"描写的动作"（冯特，《心理学大纲》）；另一类是与之相对的，如同感情直接体现为某种运动的身体动作，与对象的表象性完全不相似的语言。虽然是拟声，但如冯特所说，在声音与意义之间相较而言是后者同化的产物（冯特，《心理学大纲》），而绝非对于对象的直接摹仿，且同描写的动作一样，与各种对象、事件的相似性是明确的。但与之相对，与这些事件等表象性之间不体现相似性的语言，其实与动作描写、拟声同样，是来源于所谓外界印象的声音和动作高度变形的产物。如冯特所说，很多语言渐渐地完全失去了最初具体的感觉上的意义，变成一般概念、关系及其产物统觉作用的表现（冯特，《心理学大纲》）。

我们使用的语言，特别是声音的语言，绝大多数是通过学习"旁人"——遥远的祖先最初使用的语言永远流传下去。然而，那只是语言表现在我们面前的一方面。虽然是祖先流传的语言，但我们绝不是原封不动地传承它。

我们除了从遥远的祖先那里继承无数的语言之外，还时时刻刻不断地创造我们自己新的语言。让人明确地注意到的是，可怕的东西、漂亮的东西，以及我们面对其他各种各样强烈的

印象或者是由经验所发出的声音和紧密伴随着声音的身体动作的表达。其中对于有表达感情的东西、并且实际上最普通的东西，在将其转移成文字时，很容易被认为只不过是像"可怕（怖ろしい）"或者"漂亮（美しい）"这样从古代流传下来的语言的简单反复，存在一定结构。然而，这绝不是旧语言的简单反复。因为那是一个人在个人生命流逝的某个瞬间的直接表现，并且生命旅程的简单反复是在世界上找不到的，所以那只是仅一个人的，实际上只有在那一瞬间说的或者是表现为身体动作的语言。他使用古代流传下来的语言只是由于反省使之抽象的结果。当时，他在"可怕"或者"漂亮"的词语上表达出来的不仅是词语概念上的意义，还有表达词语声音的高低、强弱以及快慢等多种性质的统一。即在声音的语言中，与音乐特别是声乐有强烈的一致性。他的恐怖或者赞叹的更深层，作为拥有强烈感情的语言表现在他的多种表达器官和全身能够活动的部分。声音的语言索性可以看作是感情表达的发声器官中的一部分。声音的语言与身体动作的语言有着紧密的关系正是这个缘故。

语言就是这样发展的。新的语言产生，大多数创造是通过与古代流传的语言重新结合来表达新的内容，或是与新内容有某种共通性质的对象，或是通过联想与统觉借用形成紧密结合的对象。语言的全体被重新创作较多的东西是拟声。对于表达最特殊的新的声音，拟声很容易被注意到。

语言不仅停留在生命简单地知觉表象、想象心象等阶段，还更深远地扩展到外部运动的阶段。生命是理念的个人实现过程，是表象以及感情的统一。语言是理念外部运动的实现。不管是多么微小的一个身体动作、多么微弱的发声，都意味着某

个理念，因此，都是一个特殊的拥有无可替代的意义的身体动作或声音。因为是理念呈现的过程，所以包含着某种特殊感情的同时也包含着特殊的意义。于是，所有说出来的语言都是充满感情的意义，是作为充满知觉、联想、想象等感情的表象所呈现的生命更深远的延伸。

然而，我们在最后发现的意义中，达到了尝试考察有关语言的理由的重要一面。我反复说过，相比于语言处于作为某个充满某种感情（知觉或者想象）的表象阶段，更是一个生命处于更遥远阶段的显现。

目击到可怕的情景，大声叫出来的人有可怕情景的表象。并且伴随着情景的经验会有激烈的感情。这些经验成为苍白的脸色、恐惧的叫声。但是，他的脸色和叫声都不是可怕的情景本身。可怕的情景是他的表象。然而，不用说，所谓"表象"，就是"表达的过程"。可怕的情景只存在于这个表象的过程中。同时不容许人类意识到不同的对象。他在目击到可怕光景时不能同时说出那个光景。他在述说那个光景的时候必须表象他正在述说。必须意识到自己告知恐怖的叫声和与之结合的种种经验。可怕情景的表象即使是暂时的也必须击退。换言之，他的可怕的叫声不是他所经历的可怕的情景表象本身，而是一个由可怕情景经历引发的情绪高涨的生命的语言中，即一种新的方式中的发展。换言之，语言不是由此述说的对象的摹仿。作为对象经历的表象性绝没有因此而被描绘。所以，即使是认为摹仿对象的表象性本身的拟声，其对象也是远处某特别的事物，不是自然的单纯摹仿，是一种发展。对象与语言的关系好比自然与写生的关系。费德勒曾说，通过表达活动，首次形成了一个以前不存在的精神形象。一个精神结果与能够察觉

到其感觉的表现不能看作两种事物。倒不如说精神的结果是一般只在感觉的形象中能够进展到一定形式的东西。精神物理上自然的无限过程构成了人类的感觉生活和感情生活、知觉的世界以及表象的世界，还有他的实际意识，因此当它进展到语言表现的时候，他在此之前的意识内容是接受一个变化。他在语言中的意识是得到一个新内容。（费德勒，《文选集》）我们的感情生活以及表现生活中无限错综复杂的过程常常由世界上的我们直接造成的，并且无论在什么形式中，都会形成无法把握的内容。在将看到的东西说出来的瞬间就已经不是单纯地看到时的东西了。某个其他在视觉感觉上不成立的东西进入到了意识中。语言的价值不是取决于一般我们将其作为内容思考的感觉过程，而是取决并发展于这个过程，唯有在语言中才能添加某个新的要素，形成一个现实。在语言的形式中成立的东西只存在于这个形式中。准确来说，语言的意义指的不是语言意味着另一个东西的存在，而是语言本身就是一个存在（费德勒，《文选集》）。语言不是用来摹仿语言所代表的事物表象的，对于这个重要的事实，费德勒完全不是首次发现。早在他之前已经有如伯克这样的人物论述过。但伯克的理论缺乏如费德勒的透彻的明确性和根本的深度。于是，这个近代德国人完善了十八世纪爱尔兰人的学说，被认为取得了灿烂的成就。但要理解文学意义最重要的事实，进一步而言，要理解艺术通常容易被误解的深层含义，作为重要线索的事实、语言的正确意义，伯克早已注意到了。这应该是他在美学史上的一个重要功绩。

根据伯克的理论，我们的语言可以分为三种。如人类、树木等由自然结合，形成一定的结构，表达单纯的表象的词语；伯克称之为"合成语"，组成的一种只表示单纯的表象的，如

红、蓝、四角形等"单纯的抽象语"等词语；某些事物以及其种种关系任意结合所形成的德、自由等"复杂的抽象语"。这些语言所表达的不是实体，所以基本无法引起实际的表象。因此，最后一种触及的情绪的力量不是由表达物的表象导致的，只是我们根据习惯直接了解到了这些语言所属于的东西，我们心中会产生与第一次发生或看到时的印象相同的效果。但是，一般来说，即使在实际上拥有表象的合成语以及单纯的抽象语中，这些语言不是在想象中通过描绘表达物的映像产生的，不是二十次中有一次映像被描绘的东西。我们的心确实有随意产生这种映像的能力，但是需要相应的意志作用。一般我们说话的时候，在语言的速度和快速的连续中拥有语言的声音和表达物这两方面的表象是完全不可能的。但是，即使没有产生所说物体的映像，也能充分理解语言的意义（埃德蒙·伯克，《论崇高与美》）。

语言因为成立和发展过程的缘故失去了拥有最初直接经验的活跃感情和其中包含的丰富表象性，但是因为语言是作为最初经验开始的生命的连续，所以没有与生命完全绝缘。费德勒曾说，将语言与花或水果作比较，植物已经在花或水果中发展某种非自身的东西，即产生了一个变性，但那时植物本身并没有减少（费德勒，《文选集》）。作为应该描绘自然的视觉作用如同延伸成为写生作品一样，始于经验的生命在语言中进展，成为柏格森所说的记忆一样的东西，不断在语言中累积。就像多种颜色重叠的表面在色调深处有着无限的深度，语言在朦胧贫乏的表象性深处也包含着深远的层面。费德勒说，语言的内容和叫惯了的东西与声音感觉极少的量不成比例，并且相比之下更广泛更全面。在语言中，语言无法揣摩的精神上的东

西与感觉上寥寥的事实相结合，与用手触动乐器的弦来唤醒浅睡的声音相同，能否可以认为用说话来从肉体器官中唤醒心象的无限系统呢？一句话在被意识到的瞬间，心象接着心象，像无限的感觉多样性、种种的精神关系、追忆、预感这样的东西看起来像包含在寥寥的语言中，注入我们的意识中，充满神秘。语言作为一般存在物，看起来像是出现在我们意识中整个王国的精神支配者，所以能够清楚地理解（费德勒，《文选集》），这个说法的意义也就在于此吧。"蓝色的"这个词语中虽然没有蓝天的蓝色，但是却有某个与蓝天的蓝色强烈一致的内面。有从蓝色中连接的东西和某个继承着蓝色的血如同蓝色一样的东西。从蓝色的经验出发，有只包含在完成更深远进展的生命的语言中的内面。可以说，蓝色的灵魂长生，潜入到语言中。在这个意义上，其实只在这个意义上，"蓝色"一词也可以说蓝色的。然而，我们瞥见的语言和对象表象性的关系其实只是无数词语的一部分。除此之外的无数词语中，如上所述的没有丝毫的表象性，只有声音或者文字的形象以及与之直接关联的词语内容，其重要作用让我们在会话和文章中即使仅缺少一句或一字也必定让人感到缺乏意义和情感。然而，这只是顺着一本内容简单明了的日本语法书上列举的十种品词来探讨这些语言表象性的简单努力，但足以成为充分的证据，所以在此我们就不深入叙述了。

语言不摹仿对象的表象性，描绘表象性且极其不充分，尽管如此也包含着语言固有的内面，这些在思考成立的经过时能很容易理解吧。不管是事件还是事物的表象性，语言都包含着特殊的内面，这对我们来说是最重要的。然而，在进一步叙述其重要的理由之前，想要再充分确认这个特殊的语言意义的需

求把我们带到下一个事实面前。

语言的成立正如上文我们所想。但是，语言常常不只是由嘴巴来说，更是通过一种特殊的符号、文字来传达。文字在形成的初期是身体动作的语言的一种，东西方的象形文字是其重要证据。描绘对象的样子，通过其表象来指出对象。但是，这些形象性逐渐抽象化，最终与自然的对象没有任何共通点，成为一种记号。但即使是这些抽象化的记号，也是线与点的结合。描绘文字就是描绘线与点。在这个意义上，文字是一种素描，在描绘这些线与点的运动的速度、强弱、旋律、节律中，与音乐有深深的共通性，在空间中构成线与点这方面上，与绘画特别是素描和建筑有深深的共通性。但是文字以这样的形式出现是在脱离了这些代表对象的意义，只将其看作视觉对象的时候。脱离这种意义，单纯说其本来的意义的话，文字无法表达语言在声音上、在说话方式中所表达的东西。除此之外，文字中有什么样的内容呢？理解一个文字就是通过线和点等的结合体，经历一个说出的词语中所无法表达的特殊内容的过程。就像语言不可能是"语言之前"的经验的简单再现，文字也不是这些经验的临摹。同样，文字也不是极易误解的声音的语言记号。我们写文字或者一篇文章的时候并不是把暂且想说的话说出口然后将其翻译成文字，而是把想要说的话直接写成文字。不，是将文章写到纸上的时候，我们"想要说的话"，才清楚地被意识到，才明确地被找到。这和绘画的主题只有描绘出来才能清楚地意识到是一样的。说出来的话和文字是语言彼此拥有特质的不同方式。不过，在同样是比语言之前的经验更深远的进展这一点上，有深深的共通性。从画家看到的自然伸展到描绘出来的风景，虽然内面在表象性中是极其模糊的东

西，但是很强烈，如同要作为作品实现的紧张一样，所有文字或者语言包含的表象都是极其模糊的东西。只是要求表象的影子，可以说只不过是清晰表象的草图。于是，语言以及文字总括出来的话，是想象性的。施莱格尔曾说，最初的语言不只是感觉（以及思想）的被动表达和对象的被动现象，并且也不是随意发现的东西，而是双方的形象性描写。最初的人对于对象没有被动摹仿，而是将其声音化、人类化。于是因为遵循了这些表象，所以使表象发生变形。虽然诗是一种依于语言的内部感觉和外部对象的一种形象性描写（施莱格尔，《关于先验哲学的讲座》），但一种语言也确实是艺术性的创造。当一个经验继续发展出现在颜料和布上的时候，就有了绘画的制作；当出现在乐器上的时候，就有了音乐。如同表现在声音上成为语言一样，出现在手的特殊运动上就成为文字。贯穿其各个过程，有指导其实现的东西，那便是各个理念的构成力。

"蓝色的"这个词是蓝色的指的不是"蓝色的（あおい）"这个发音的表象是蓝色的。"あ（a）""お（o）""い（i）"这三个音不管是单独的还是任何组合都不是蓝色的。蓝色的指的是通过这三个音的组合所表达的内面。但是，通过"蓝色的"的音或者文字的知觉表象就会出现一个内面是因为这些知觉表象中的内面的结合。如上所述，将某个经验作为语言来说，这在音的表象本身的基础上直接表达经验的方法和感情的同时，极多是使用自古流传下来的语言。这个直接经验、种种知觉、想象以及伴随于此的感情等经验成为语言的延续出现在我们面前，这种语言充满着与经验有某种深深的共通性的内容。如上所述，经验的每时每刻作为每时每刻的语言出现是个巨大的变性。就像凝视自然的画家用手在布上描绘一

样，经验作为语言出现不是在说出口的时候才出现的作用，而是拥有一个经验的作用加剧进展到发声器官的运动。表达精神现象的运动绝不是与精神现象无关的运动，作为精神现象的肉体运动进一步进展作为外部运动出现。这就如费德勒所明确论述的那样，先牵引其中的一部分，再牵引其中的一节。他说，不管是什么样的身体过程，都不可能是单纯的与其所不同的精神价值的支持者那样的东西。这常常只是完全相同的过程。因为非身体性的精神过程不可能存在于人类的自然中，所以这是身体性的，并且，对于我们来说，因为身体过程不可能存在于精神性的形式以外，所以这是精神性的。所有的感性、形体性、肉体性对我们来说都只能存在于感觉、知觉、表象、思维的多样过程和形式之中（费德勒，《文选集》）。

　　一个经验成为语言出现的作用是否迅速，是否容易，这根据人和经验的种类各不相同。然而，说明一个经验的语句是否合适，不是在找出语句后，将内容与第一次经验比较才得到认可的。语句在被说出的时候，在那一瞬间被直接意识到。确定找到的措辞是合适的意识，完全不是了解措辞的内容与经验一致的知识，而是经验中某个紧张的要求被实现的充足意识。不是知识性的反省，而是直接创造。然而，经验中的紧张要求可以说是经验从浅睡中唤醒的"想要说话的意志"。我认为在这个意志的发动中看到了讲演以及文学最深层的理念的模样。

　　人在想要说话的要求中，他眼睛看到的自然与画家看到的自然是从不同的立场看到的。即他观察自然不是像画家画的那样，边描绘成颜色和轮廓边观察，而是在语言中边说边观察，或是在文章中边写边观察。不仅边说边观察，在经验的所有瞬间中，如上所述，即使是在选择语言之前，也会在想要说话的

紧张中观察。我认为在这个意义上可以说观照已经是一个内在谈话。同时，否定在想要说话的要求以外的态度中观察的情况下也同样适用于这个命题。

语言的艺术——文学是由包含这个意义的语言构成的艺术。如同音乐是由多种音的连续形成的，绘画是由颜色和轮廓形成的一样，文学是由措辞的连续形成的。各个艺术与各个要素间的关系是完全相同的。就像即使是一个极小的点，一个几乎听不到的微小声音，都包含着其他东西无可替代的内面一样，仅由一个声音构成的语言也包含着其特有的精神。但是，就像即使在美术、音乐中也不仅是从外面结合的这些声音、笔点、笔触一样，收集种种措辞不会创造出一部文学作品。如众人所说，最根本的不是各个词语，而是整体的意义，换言之，即文章本身（冯特，《心理学大纲》；柯亨，《美学》）。柯亨也认为在语言中首要的是文章，语言从根本上来说是文章。

当然，这不是说为了创作出文章而由某种想象将一个场景、人物的动作、他的感情以及时间的推移等完全描绘出来，文字只是摹仿，而是想要实现某个作品的深刻要求在无限想象的顶端采取作为语言的火花形式。展现在文字上的时候首次完成其想象。整体的意义先于单个措辞成立指的只是这样的要求、倾向紧张起来。日语的助词（てにをは）让我们极其清晰地理解了语言中这种顶端的紧张。比如，我们说"花が"（花是）的时候，"花が"不仅是"花"和"が"的结合，实际上包含着激烈的紧张。我们能在简单的一个"が"中极其清楚地发现出现在语言中的生命不断连续、进展的要求。助词不是联结单词构成一篇文章。一篇文章可以分化成单词和助词。如冯特所说，我们会注意到，在语言发展不充分的阶段，

一篇文章的措辞只能模糊地辨别。小孩的话就是例子。但不只如此，在语速很快的言语中，我们也常听到。柯亨说感叹词是文章的简化（柯亨，《美学》），但是应该看作语言还没有发展到清晰的程度。

但是，这不只是出现在对助词的要求上。可以说，即使是一个孤立的单词，严格来说，我们也不能只把它作为完全孤立的词来表象。不只是说"花が（花是）"的时候，甚至是只说"花"这个单词的时候，在让其与某背景对立的倾向中，或在使其与某些内容相结合的要求中，来进行表象。我们应该能够很容易地理解在唱完一首歌的第一句以及在一个名词结尾的时候，最后的语调会表达这种紧张。一个形容词或者副词在末尾持有的紧张，即一个名词或动词的要求，应该也会再次明确地表达。形容词要求名词，名词要求助词，这都不是外在的结合，而是时时刻刻面向前方紧张的内在进展，是一个全体实现的过程。

作为语言艺术的文学实际上是在语言的本质之上确立的。文学无法从任何一种艺术中区分开来，或由任何一种艺术代替的这种特殊性实际上必须建立在语言的特殊性上。它必须是作为语言的特殊形式的生命的艺术，必须是在作为语言的特殊方式中的艺术理念的实现。但是，语言的艺术在多种意义上与其他相近的艺术存在共通性。因此，将共通性作为谬误的桥梁，容易混淆这些艺术的文学独特性。

语言是说出来的语言。如上所述，即使语言在没有成为声音说出口的情况下，在通过文字写出来的情况下，各个音的表象也都有直接打动我们的内面。只是，在语言明确通过声音发出来的时候，语言明显地实现了作为种种声音连续的一面。并

且，很明显语言在多个方面与音乐是共通的。然而，正因如此，我们无法让一个美丽的故事作为一种音乐隶属于语言下。

反过来也是一样的。语言将声音作为其中一方面，同时拥有声音表达的其他内面。但是，音乐没有，并且在此会看到主要区别它们的特殊性。不断地在纸上创作或者默读的语言的艺术，即在文学主领域中文学所包含的音乐要素少之又少。并且，实现文学特殊性的想象世界表现得最纯粹。最纯粹的文学和最纯粹的音乐即器乐之中，形成了与前者更相近的说出来的文学，与后者更相近的唱出来的歌曲。

语言拥有想象的一面，一般的想象世界与视觉世界相关。这种解释使得文学站在与美术相同的立场上，美术是摹仿目标的表象世界更容易让人理解。关于诗歌与文学界限的争论，只要不明确两大领域的本质就会永远重复这个问题。但是，在稍微明确了语言意义的今天，要找到这个争论的根本解决方案是非常简单的。如上所述，由此创造的文学语言的本质不是如上所述出现在眼中的知觉表象那样的明了性和多样性。在这个意义上，虽然只有匮乏的观照，但是一种特殊的内面，是任何一种表象都无法替代的语言独有的内面。在这个方式中的生命是文学的本质，是由语言创造完全独立生命流转的文学。即文学不是不完全的知觉表象或者以知觉表象为目的的东西。比如，无论是用多好的笔多详细地描述杀人的情景，都不可能给予画家可以画出来的颜色与轮廓的清晰表象，只能将某个内面作为特殊的语言内面来表达。因此，如果文学的摹仿像绘画那样以再现明了、多样的表象性本身为目的，就是完全无视文学的本质、以失望告终的无益的努力。关于视觉世界的语言从视觉的经验出发这一点是不言而喻的。然而，这不是眼睛表象的不完

全摹仿，虽然出自视觉经验，但是是一个发展长远的独立对象。伯克也说过，诗的效果在引起感觉形象的力量上很少依靠手。如果那样都是所有摹仿的必然结果，诗就会失去力量中非常重要的部分。如果诗要展示由于时间或是地点而结合的，或是与原因结果有关的，或是由某些自然联想到的多个与高贵的表象相呼应的语言的高贵结合，应该如何构成语言才能完全与其目的相呼应呢？语言有时不会描绘实际上的映像，描写的效果更不会取决于映像，所以不会要求绘画的结合。实际上，诗和修辞在详细的记述中无法和绘画一样成功。它们的职能比起摹仿更在于通过同情施加影响。比起表达事物本身的清楚表象，更在于表达说话者或是他人心中的事物效果。这是他们最广泛且最成功的领域。我们的力量能够通过语言来产生某种其他方法做不到的结合。由这种力量可以加以选择情境，给予单纯的对象新的生命和力量。（伯克，《论崇高与美》）但当已经认识到某个自然为一个风景的时候，美术家的眼睛看到的自然与通过语言来表达我们想法的小说家看到的自然几乎是不同的。即使当时美术家手中没有笔，也会在自然的颜色与轮廓中，用眼睛不断描绘，观察颜色与轮廓的统一。但是，文学家在他们的心里边写边观察与其"相同"（以我们的知识思考的）的自然，并且在自然本身之上观察他的文章。美术家和文学家都观察了自然，但是他们看到的东西各不相同。一个看，一个说。当美术家想起一个人的时候，他将那个人的模样（由于是来源于想象或是联想，因而极其缺乏表象性）画在心中的布上，而更正确的是在想画的激烈紧张中思考。但是，文学家是在文学中思考。两者都是联想或者是想象，但内面几乎是不同的世界。

当然，不仅文学是从视觉中出发的世界，任何世界中，所有的知觉、联想和想象、各种学术努力、道德行为、心情，都无不成为文学素材。绘画、雕刻只能表达一瞬间的现象，音乐只能在声音的连续中构建特殊的世界，而文学能够描绘的世界是无限的、丰富多彩的。但是只要这样的世界作为文学描绘出来，仅在文学的特质能够把握的事物中，只对构成与这样的生活毫不相关的完全独立的世界发挥作用。就像只要知觉、联想、想象站在文学的立场上，美术家的知觉、联想、想象就会有完全不同的意义一样，无论是知识、道德，还是宗教，只要站在文学的立场上观察，就并非学问、道德、宗教，而只是文学世界中的某个内容。

知识是判断，是各种概念作为判断的统一。虽然知识是判断最简单的东西，但也会预测多个构成一个关系的概念。这个关系是必然的、普遍妥当的，是正确的判断，即真实的。判断是语言的形式，不如说语言以判断为形式而发展。同是由概念的要素在判断的形式中实现的文学和学问拥有深深的共通性，极易让人混淆。然而此时我们必须注意到共通性另一方面中的重要差别。使两个概念的结合成为一个判断就要求这两个概念的关系具有必然性和普遍妥当性。在概念的结合中充满表现有关必然性、普遍妥当性关系的课题。这是作为两个概念的统一所成立的判断，即认识的纯粹性，是真实的。一篇名为《花落》的文章中就包含且表达了这种要求。这是一种判断，并且这的确是永恒的真理。

然而，它如何才是真理呢？的确，我们曾看过无数朵花凋落的样子，但那些不是所有花的数量以及种类。我们为什么能说所有的花都会凋落呢？在《花落》这篇文章中的要素"花"

中，无法说明其中一种至今从未见过的花。没见过必然意味着不了解。在一种概念中讲解指的是把了解的东西作为概念的意义表达出来。怎样才能将不知道的事作为概念表达出意义呢？谁能够讲明在一个概念中没有见过的性质呢？自己叫作"花"的这个词中绝不包含自己没有见过的花吗？

的确，我们不是在看过所有的花都凋落之后才发现这个事实的。大概在目击到一个小情形的时候，这篇文章已经将其成形了。无数朵花凋落的光景仅对后来确认这篇文章发挥些许作用。这个判断是如何做出的呢？

我们在看一朵花盛开的时候，花的理念在我们眼中实现。我们一直看它，比如从一个小花蕾到绽放盛大花朵的过程。这是自己表象的连续，是自己生命的流动。将其通过意识的形式投射到外界、物质界的是"花"。看盛开的花指的是我们意识到生命的流动。我们在其中发挥的视觉作用通过深刻的意志自我实现了。视觉作用在所有瞬间都是创造性的，是柯亨所说的先进的创造。绽放的花的理念将进展的意志作为本质，由此花蕾盛开为花。绽放的花必须比"正在绽放的花"进一步发展。这就是花的理念。因此，当观察一朵绽放的花的时候，它已经不是"那朵花"，而是一个事物。但要求其表象的创造意味着那朵花发展。这是那朵花理念的要求，即在我们身上发挥作用的视觉作用的要求。换言之，在盛开花的深处要求"凋谢的花"。《花落》这篇文章不是像一般人认为的那样，只是归纳盛开的花凋落的经验，而是观察一朵花的视觉作用中包含的要求作为凋谢的花实现。保证这篇文章真实性的不是花凋落的数量，也不是观察花凋落的人数，而是盛开的花与凋落的花之间的必然伦理性，是在更深层次中发挥作用的意志，是视觉的理

念或者将其客观化思考的花的本质，是为理念先验性的绝对自由意志。这种深刻的意志、视觉理念、花的本质发挥作用就是拥有《花落》这篇文章不可置疑的意识和确信的感情。因此，确立这篇文章必然性和普遍妥当性的不是来源于遥远的单纯经验的大多数，而是潜藏在我们意识深处的。看到盛开的花凋落的时候，我们看的绝不是预想不到的偶然事实，而恰是心底深处自己预测、要求的意义的实现。就像想要盛开的意志实现一样，这是想要凋落的意志的实现，是视觉从盛开的花的阶段迈出的一个新进展。确立花落这个判断不是在看到花凋落的时候，而是盛开的花的意志确立的时候。赋予凋落的花以凋落的花的意志的，实际上是盛开的花的意志。如果没有花本身的支持，凋落的花就只是某个颜色和轮廓的视觉对象的运动，不可能包含盛开的花和即将凋落的花的意志。

使判断成立的是理念的本质，是绝对自由意志。判断作用统一是理念基于本质要求的。不是花的概念和凋落的概念的外在结合，凋落是花的概念的发展。或许花这个文字本身不包含凋落的意义，但是花这个语言的意义、花的理念包含着凋落的意义。因为盛开，不，因为花基于本质而盛开，所以花基于本质而凋落。凋落是花本质的实现。判断是成为其对象的概念将潜在包含在里面的东西表达到外面。

将红色小斑点的轻微运动表达为"花"这个概念的时候，这个词语中就包含着"落花"的意义，想要表达花凋落这个判断的意义非常紧张。正因如此，花这个语言中，所有的词语中都包含着上面所说的那种前进的紧张。只有说出凋落这个词语，紧张才得到实现。花凋落作为一种判断拥有真理性、必然性、普遍妥当性是视觉的理念，换言之，是花的理念的本质所

保证的。因为花凋落是理念通过本身的意志实现的，所以是必然性。因为是理念的实现，所以必须在所有视觉作用的实现中达到妥当性。即必须对意味着视觉理念单纯不同表现的个人意识做到妥当。同时，必须对将视觉作用某个方式的统一客观化的事物，即花的所有内容做到妥当。这样，花凋落这个判断就是必然性的、普遍妥当性的，即真实的。必然性和普遍妥当性的确立中潜藏着使判断成为真实判断的意义。并且只有在其确立中才能发现将判断区分为单纯叙事的东西以及区分知识与文学的东西。

观察花凋落的经验在花凋落的语言中表达出来的未必一定意味着知识性判断。要成为一种判断，其表现就必须表达必然性和普遍妥当性。如果不包含这个要求，即使采用判断的形式，也不是知识性判断，而是一个与其不同的叙事。然而，这样的话，作为叙事表现的《花落》文章会表达什么呢？

因为这不是意味着知识性判断的文章，所以我们不会认为它会表达必然性和普遍妥当性。也就是说，这必然是一篇述说某种特别的花凋落的文章。不是《花落》，而是《某种花凋落》。其意义不是表达一般花凋落的这种关于花的客观性，而是在语言上发展某个特定的花在某时凋落的具体经验内容。因此，《凋落的花》或是文学立场中《花落》这篇文章的内容是从观察某种花凋落出发，在语言中发展，如上所述，虽然其表象性不明了，但是是特殊生命的创造。并且，这是与"花是凋落的"这种知识性判断的内容不同的特殊内容。即使是所有的知识性判断，因为是在语言的形式中构成的，所以必然会表达语言所包含的特殊内容。然而，那并没有形成知识的本质，必须将其作为伴随着知识与其结合的东西来对待，知识的

本质是表达对象的必然性和普遍妥当性。这是从叙事区分判断，从文学区分学问的根本条件。与文学相对的学问的特质只是显现必然性和普遍妥当性，即对象客观性的要求。

应该注意的是，表达某个对象的必然性和普遍妥当性与对象的经验预测必然性和普遍妥当性不是同一个意义。述说花凋落这种关于花的真理不是讲述花凋落的文章拥有作为文学的必然性和普遍妥当性。文学没有将表达某个对象的必然性和普遍妥当性作为任务，这指的不是描写某个对象的文学本身毁坏了能够包含必然性、普遍妥当性的艺术性价值的正当名誉。如上所述，经验，即个人意识，是理念的实现。文学是作为个人文章的艺术理念的实现。所有理念的实现无不是必然性的、普遍妥当性的。拥有这个意义的文学的描写成为以显现必然性和普遍妥当性为目的的知识性对象，这也是理所当然的。从知识的立场来思考在文学中作为一个具体经历描写的事实时，能够讲述深刻的真理是不言而喻的。然而，从知识的立场来反省正确意义的文学时，不是认为讲述某些真理的缘故，源于文学本身的直接内面不是由绘画的描写与自然科学一致的知识决定的，而是同样源于绘画的直接内容。

文学最普通的形式，第一是描绘一个与描写的人物、事件、环境等相关的具体事实；第二是陈述关于种种事实思想、理论的形式。基本所有的描写方法都能还原到以上两种形式。这些形式如何作为文学成立呢？幸运的是，仅来源于上面说过的《花落》以及《调落的花》这两篇文章的考察有助于正确理解这个问题。

作为文学的文章不是记述中的判断，是某个具体经验的一个生命在语言中的实现。虽然任何文章都采取判断的形式，文

章的要素都同样拥有概念形式的语言，但是文学家选择的语言
与在科学中使用的语言意义不同。在详细叙述小说中一个人经
历的种种境遇、变故以及他经历这些后的感情、思想后，为了
表达他的人格而选中一个词语时，其意义与某个心理学家的著
书或一本字典表达的意义绝不相同。作家说的一句话中有他在
世界上第一次发现的唯有作品中的人物具有的特殊生涯背景。
当然，作家自己和通读作品的人都不可能把作品从一开始发生
的所有事都记得很清楚，也不需要有这种记忆。然而，这会在
将其作为一个深刻背景、作为伯格森所说的记忆来读的人们中
持续。作为特别人物的生活进展找到的语言是发现只关于这个
人物的内容最完整的语言。作家选取某个词语不是由此来作为
要论证性格与所有人都共通的思想要素，只是为了最恰当且最
简洁地表达他所描绘的人物。

　　因此，在文学特别是小说以及戏曲中，就像我们看到的众
多实例一样，作家自己或者作品中的人物尝试某个理论性考察
在这个意义上是理所当然的。将其作为知识与艺术的混淆来否
定是错误的做法。掺杂理论性的思想并非不可以，问题是它来
源于什么态度，具有什么意义。如果只像学问要求思想那样要
求知识性认识，肯定是错误的。如果认为这是文学家应该采取
的态度，文学家自身会很难做到应该严守对学问的文学自律。
在此，文学应该在知识面前主张自己的存在。所有艺术的特质
必定都了解知识的起始。文学家陈述的思想中一定隐含着与学
者述说的思想不同的意义。就像我们认为美术和音乐中包含着
数学一样，思想一定只作为文学生命的骨骸被包含其中。不是
述说思想本身的必然性和普遍妥当性，而是通过思想，或不如
说是在思想的形式中描绘包含必然性和普遍妥当性的某个文学

生命。"人类的代表者"必然要出现，必须描绘知识根源的直接姿态，而不是知识。真正了解自己的文学家应该要求自己所说的东西要包含必然性和普遍妥当性，或者不会对自己应该考虑的义务感到烦恼。他只需描绘仅作为表象、情绪或者思想和种种形式跃然于文章上的生命。对他来说，知识只不过是生命的一种形式而已。与此同时，他的态度一定是阅读文学中的理论性思想的人所选择的。

正因如此，我们平常大量阅读文学中述说的思想，不会从知识的立场思考，不会探讨在理论上是否正确，只是沉迷于阅读和接纳。或许述说思想的页面常常让我们停留，试着思考理论性意义的正确与否以及深度。但是，实际上这是暂时的，只是真正地抛开阅读文学的立场回归到理智的世界，尝试探索作为伟大文学家的人所说的经验的深度，对想要测量知识世界深度的人能否给予宝贵的指导，这种尝试常常被报以幸运的成功。然而，这是将文学利用为学术修养的手段，这与观照文学的本质相差甚远。将两者混淆不管是对作家还是对读者都是不幸的。并非把理智的思想写入书中就能提高艺术作品的价值。人性的深度和宽度以及直接体验作为文章被描绘出来是艺术作品真正价值的保证。深刻的思想也只有拥有这个意义的时候才被允许进入文学的世界。

第五章　观照——艺术的延展性

　　如今我们大概会预想到一个向我们提出的疑问。所有的艺术家都是按照看到的、感觉到的来描绘，还是作为一个艺术理念的个人来展现呢？为什么他们中的有些人是作家，有些人是小说家呢？某位画家的画作为何与丢勒和伦勃朗的画作似同非同呢？同样是雕刻，为何米开朗琪罗的作品和罗丹的作品有如此差别？所有的艺术都是"多彩的艺术"，为什么各种类别的艺术家的作品都有无数个不同的方式或者说不同的"作风"呢？

　　然而，我们的回答是很简单的。如刚刚所说，理念发挥作用是由作用于理念深层的深刻意志，作为一个特殊的东西进行自我限定，也就是甲作为甲进行限定。但与此同时可以预测与甲对立的"非甲"被限定。因此，理念的实现是由深刻的意志限定与非甲相对的甲。这样，我们就知道了作为无论是什么都无法改变的东西出现是理念的根本要求。在理念深层发挥作用的意志想要作为与众不同的东西展现，即特殊化或个性化的意志。理念的作用是特殊化，作用的过程是生命。个性化的过程也是生命。这样，理念的实现就是无限的多种多样的，并且在每个理念实现的瞬间都是特殊化的。所有在瞬间中展现的东西都与前一瞬间不相同。生命在所有瞬间都是崭新的。在理念的实现中没有"同一事物"的反复。生命不会停滞，因此也不会倒流。

如刚刚所说，视觉、听觉、触觉等感官都是分别作为肉体来思考的理念。各个感官都彼此包含着与其他感官不同的作用，这实际上是来源于理念的意义。各个感官的作用在所有情况下都意味着展现的东西与前一瞬间不同，意味着各个理念加上前一瞬间的记忆，进展更加深远，这也是来源于理念的意志。

然而，这是理念的一方面。所有的理念都作为崇高的绝对自由意志的一个方面而统一。作为深层意志的一方面都同样隐含着想要彼此实现各个意义的意志。所有的理念都通过这个意志在最深层互相连接。换言之，所有的感官在运动性中都是共通的。不仅要描绘视觉、听觉、与这些感官相关的想象和单纯的表象，还必然伴随着与其内在结合（身体其他部分中）的运动。各个理念的特殊表象性和与之结合的运动的统一所作用的对象作为形象艺术、音乐、文学等艺术的种种创作材料、颜料、石材、乐器、笔、纸等出现，各个作用作为种种艺术作品出现。因此，区分各种艺术种类的是艺术理念的无限性。克林格尔说，艺术的种种材料都分别包含着特有的精神和诗（克林格尔，《绘画》），但所有的艺术材料都不是为所有创作和独立存在的东西所偶然使用的，实际上是想要无限分化的艺术理念的种种姿态所客观化的东西。同样，在形象艺术中，在音乐、文学等艺术中，甚至是更多细小种类，也都分别以特有的材料来区分，其意义也能自行理解吧。借用费希尔的话"所有的艺术都只是一个艺术的形式"（费希尔，《美与艺术》），"每个艺术都会从其本质生根发芽、枝繁叶茂"（费希尔，《美与艺术》），并且在各个艺术的种类中，一位艺术家的作品与其他艺术家的作品会产生不同以及一位艺术家的每一个作品都与其他作品互不相同，这实际上也是由艺术理念的无限延展性

确立的。

如上所述，一位艺术家即个人是多种理念实现的统一。不断实现新的理念，是理念的结合点。作为新理念出现的新的个人意志生成，其主体和背景是个人。因此，所有的个人不仅是作为各个不同理念所出现的个人，还是其生命各个瞬间中的全新的个人。所有的个人都是无限多样的个人的连续，那是个人的生命。个人在所有的瞬间都是作为新的人成长的，新的人与前一瞬间的人不同，并且增加了某个新东西。每个个人都在各个瞬间看到新的东西，创造新的东西，除此之外别无其他。这样，一位艺术家就无法看到和昨天看到的一样的自然，无法创造与昨天相同的作品。这是兼备无法重复昨日喜悦的悲伤和不停留在过去的喜悦的人类。

但是，这是人类的一方面。必须在差别的背后思考统一。昨天的我与今天的我不是两个毫无关系的我，而是一个连续。我需要在两个不同的我之间思考统一两者的我，必须思考将两个我作为不同的显现来思考的更强大的我。作为完成无限伸展的艺术理论的其中一环的艺术家，必须思考。通过时时刻刻移动的观照，通过每一部不同的作品，拥有将其统一的观照及创作特殊方式的统一性即"作风"，要考虑个性特殊的作品中的表现。

因此，他拥有什么样的作风只能通过了解他的一部作品来说明。要说明他的作风，就要通过他种种完全不相同的作品，判断各个作品中共通的东西，他拥有某种特殊作风不是通过直接观照，而是通过比较得知的。直接观照的东西不能说明他有某种作风，而是包含其作风的、作为作风的一个表现的作品本身。

但是，这里仍然会有一个疑问，只要一部作品与这位艺术

家的其他作品都是他特有的，与其他艺术家不同的作风的一个表现，区分他与任何一位艺术家作品的特殊性都必须经历直接的观照。然而，这是他独有的。不同的个人如何直接经历观照呢？一幅画是画家特殊视觉作用的实现，是他独有的特殊的视觉作用和与之伴随的手的运动的创造。在相同的方式中没有视觉作用的其他的个人如何才能发现他特有的东西呢？换言之，我们如何才能观照他人的艺术作品呢？

当然，不管是谁都不可能如他所见、如他所感地去观察和感受他的作品。不，如上所述，在理念的意义上，即使是艺术家本身也根本不可能做到今日之见如昨日之见。然而，区分昨日之我与今日之我的理念的必然性在某一方面不如说是区分两个我的理念，因此，如同在其他方面作为统一两个我的我出现一样，由于区别种种个人，是作为统一这些个人的更高层的人性展现的理念，因而，每个个人在个性的其他方面都有深刻的普遍性。实现它的是艺术的自然以及艺术作品，是在其他方面连接毫不相同的个人灵魂的交换台。

如上所述，所有的艺术作用在眼中是看，在耳中是听，在语言中是说，同时在身体的种种部分特别在手中是反映。这是自然的观照，或者是一个构想，更加高级的进展则是所谓创作。仅作为个人想象展现的创作仍然带有明显的主观性。作为自然的观照展现的时候，创作会更加客观，成为艺术作品，艺术理念的客观性得到最高实现。不仅是艺术家，而是成为其他人也能看到、听到、想象到的创作，具有传达性。我们能够观照艺术作品也是这个缘故。然而，具有传达性是怎样的创作呢？

如上所述，种种感官的表象作用和与之结合的手的运动不是外在的偶然结合，而是内在的必然结合，仅是一个艺术作用

的两面。放弃这两个方面来思考就是放弃感觉和感情来思考。表象的同时是创作，创作的同时也是表象，观察是在眼中创作，创作是在手中观察。所有的艺术家都是创作人，同时也是时时刻刻观照的人。从自然的观照到创作，从创作的最初阶段到逐步完成，在所有的瞬间，这两方面都同时发挥作用。

在美术家凝视自然的时候，除他以外，没有人知道他眼中的表象是什么样的。他可以通过语言或文章说明自己看到的东西。但是，这是他所看到的东西作为语言的发展，或者说是一种文学。他作为美术家看到的东西无法这样表达出来，他的表象本身除他以外无人能看到。

但是，他看到的是视觉作用自己发挥作用成为他的表象的。他说的是通过这个表象思考的、在表象背后预测到的，是个人意识的主体。直接事实是在作为自然的表象以及身体的种种部分，特别是在手中与之结合的表象的连续。在美术家身上发挥作用的艺术理念仅停留在观照阶段。必须由理念的深刻意志在颜料和布上得到实现。只要他的手不被束缚，就像小说家必须写作一样，美术家也必须创作。他所看到的东西必须从自然进展到画在布上的作品。他用颜料表达在布上的不是他所看到的自然本身。换言之，凝视自然的他与看着画布不断描绘的他是不同的。处于两个阶段的他表象的东西不同，并在各个表象中结合不同的运动。但是，就如刚刚所说，两个阶段的他并非毫无关系，在两者中间的是艺术理应将其统一的更高级的他。处于两个阶段的他是深刻的他，是理念实现的即个人意识的不同姿态。统一这两个阶段的他是比这两个阶段的他都更高级的他，不是这两个阶段中的任何一个。因此，凝视自然的他，换言之，他所看到的自然的表象以及与之结合的他身体反

映的表象本身没有变为在画布上描绘的他的表象。因此，"观察自然的他"与"在画布上描绘的他"只要不根据统一两者的理念来思考，就能认为这是两个不同的个人。将前者的他与后者的他结合的是艺术理念的深刻意志。后者的他不是单纯紧接着前者的他产生的，而是在所有瞬间我们自身想要实现更遥远的理念的意图所创造的"新的东西"。如上所述，美术家在布上画一笔之后，下一个瞬间要观察自然的哪一点是由刚刚在布上画下的这一笔决定的。下笔后再观察，这是支配他的视觉作用，不是所谓他的自由，而是进展到那一步的创作倾向本身，是作为创作发挥作用的绘画理念本身的意志。这样，理念在所有瞬间中都表现着与前一瞬间不同的姿态。我反复说过，不是因为个人的存在，他的意识才成立，而是因为一个意识的成立，才考虑到作为主体的个人。意识的原因不是个人而是理念。紧接着一个意识会产生不同的意识不是因为个人自由，而是因为理念的意志。个人仅在意志能够活跃的范围内是自由的。

可以这样想，一方面，一个画家在布的一处着色，他所看到的色彩的表象可以认为是视觉作用进展到着色作用而出现的顶端；另一方面，因为其表象是普遍妥当性的视觉理念的出现，因为是自己的意志能够自由地进展到更深远且崭新姿态的视觉作用的出现，所以也可以认为是他不将下一个动作转移到着色，而是表达不同的统一要素意义的表象。换言之，可以作为画家自己睁眼观察的表象来考虑，同时即使是作为站在后面观察的某个人甚至是众多个人的表象也能够轻而易举地理解。画家看到的是视觉理念的显现，其他人看到的也是视觉理念的显现。虽然画家看到的自然和他的作品是不同的表象，但就如同仅是视觉作用在不同阶段的显现一样，绘画人的表象和其他

看画人的表象也是视觉作用的不同显现。他们都是理念意志的实现。因为甲的限定会预测到非甲的限定，一个理念会预测到其他的某个理念，所以种种理念的特殊统一会预测到其他的特殊统一。换言之，思考一个个人的同时也让我们思考到其他的个人、无限的个人。不同个人的视觉作用作为视觉作用的不同个人出现。这是不同的表象性。

其他人观照一位艺术家的作品是源于艺术理念意志的必然事实，就像是艺术家自身观察自然的过程以及从观察自然推移到创作艺术作品的过程。有时会被误解，它不是艺术意义的偶然事实，而是由艺术理念确立的艺术的重要一面。

实际上我们认为，其他人只能观照到艺术家观察的自然或是创作的艺术作品正是这个缘故。其他人也能够看到不是因为是艺术家观察的或是创作的，而是因为那是艺术家应该观察的自然或者应该创作的作品。也就是说，其他人看到的与艺术家自身看到的和创作的是不一样的，作为艺术家的经验所发挥作用的艺术理念又进一步作为不同个人的经验进展，所以其他个人也能看到。观察一个艺术家的自然的作用或是在布上画画的作用阶段的下一步是艺术理念的实现。艺术理念的实现作为不同个人的视觉作用出现是他人观照艺术家看到的东西和作品的事实。可以认为，不同的个人观察相同的自然或是艺术家创作的作品正是这个缘故。自然和艺术作品是不同个人的艺术作用的结合点也是这个缘故，它意味着艺术理念客观化的必然性和普遍妥当性同样是这个缘故。

只要艺术家的创作活动仅作为一个构想停留在他的想象中，那么除他以外的任何人就无法做到观照。只有作为他看到的自然或是艺术作品展现，他人才能看到，这一般认为是因为

通过物体获得了实际性，但是这个解释正好相反。如上所述，不是因为一个物体存在所以才得以表象，物体是种种表象的统一。在物体之前必须有表象。不是因为物体存在表象才成立，而是因为表象成立所以才考虑到物体。艺术的自然或者艺术作品不会产出物质的结合，用知识来反省艺术理念实现的时候，就会想到种种自然物或者种种艺术材料。自然或艺术作品拥有客观性是因为各自艺术理念的实现，不是因为物体。不，拥有物体性是艺术理念实现的缘故。种种感官的表象性和与之内在结合的手的运动，是作为这两者统一作用的对象的缘故。种种的个人艺术作用以自然或是艺术作品作为交换台结合是因为他们的艺术作用即艺术理念的实现是通过理念的意志来结合的。

从知识的立场来说，理念的实现是物体化。从这个立场来看，所谓看，是看物体的某种样态；所谓听，是听物体的声音。但是，艺术作品拥有持续性不只是因为艺术作品是物体，还因为它是思考物体的理念的样态。伦勃朗的画流传至今不只是因为颜料和画板的结合，还有绘画理念实现的缘故。这些作为物体的艺术理念的永恒性保证了艺术作品的持续性。艺术作品经历的年代实际上是在数字中表达艺术理念的客观性，它意味着无数个人相继在作品面前看过画的这种确信和为此证明的知识的总计。如今我们观察一幅三百年前的荷兰画家的画，会对此感到非常惊叹，其中我们感叹的不仅是数字，还包括视觉作用的必然性和普遍妥当性。

我们说伦勃朗很久以前画了这幅画，这样说需要借助种种知识的力量。然而，关于这一点的根本预测是我们自己看那幅画，我们眼前看到的颜色与轮廓的统一是伦勃朗画的。自己正在看的圣母、基督和其他背景，伦勃朗就依自己所看边看边

画。我们自身的视觉作用也在伦勃朗身上得以扩大。也可以说，确信了视觉作用的客观性。也就是说，伦勃朗在很久以前画了圣母和基督的画，这句话同时也说明了我们今天观照这幅画。并且，作为以前伦勃朗的制作出现的艺术理念如今在我们身上实现了。但是我们与伦勃朗之间相隔三百年，这个认知或许会妨碍人们的理解。但是，"三个世纪"的意义不是用砖筑起的墙壁，而是一种承认对艺术理念普遍性的表达。

我们说那幅画是伦勃朗画的，在过去的三个世纪里，所有曾站在那幅画面前的人都这样认为。并且每次看的时候，他都会用自己的眼睛描绘"伦勃朗所画的怀抱幼儿的圣母"。过去让伦勃朗画这幅画的理念出现在了所有人身上。可以说，"伦勃朗"在世界的彼岸永远地描绘着这幅画。我们看他的画就如同站在他看不到的背后为他的事业发挥作用。过去他在这幅画的创作中是用自己的眼睛来使用颜料，而今天取而代之的是我们的眼睛。

如此，艺术理念就通过深刻的意志作为艺术作品实现，实现的艺术作品又通过隐含的深刻意志预测到被某双眼睛观照。创作和观照是艺术理念不可或缺的两个方面。没有创作就没有艺术，而艺术无一不被观照。观察就是创作，创作就是观察。

所谓创作，不仅要动手，还要创造被观照的东西。应该观照的东西就必然要被观照。这绝不是附加外在事件，而是源于艺术本身的意义。美术馆、美术展览会、音乐演奏会以及文学的出版等所有艺术的"发表"都是由艺术的意义确立的。艺术理念本身是其成立的保证。真正观照艺术作品的人继承了艺术家的意志，是他的正统子孙。作为作品的创作所出现的艺术理念的实现又进一步作为观照者的经验进展下去。

　　但是，艺术理念不会因单纯的观照艺术作品而进展，那只不过是重复艺术家的创作。这么认为的话，毫无疑问，完全无视了我们在这之前持续考察的东西。艺术家创作了这幅作品，这一点的确是不可置疑的事实。但是，他在创作过程中所经历的，他的每一个表象都伴随着经历的进行而消失。一个观照者所拥有的作品的表象只不过是单纯的反复，是谁、又有何能力证明这一点呢？但是，在说明他确信艺术理念的普遍性这一点上也不是完全无意义的。然而，再次重复艺术家经验的想法是无法成立的。换言之，实际上"一件艺术作品"绝不意味着一个固定的表象。作为作品被意识到的表象不断变化。同一件东西，即使是创作者自身也无法做到今天看到的和昨天看到的一样，只是在昨天和今天的不同表象之间考虑到了一个进展。

　　作为作品创作者，他的眼睛看到的是昨天与今天各不相同的东西，在其中可以考虑到一个视觉作用的进展。在与其完全相同的意义上，只有在艺术家自身的昨日的表象背后，今天其他不同的个人表象代替他的表象持续的时候，明白视觉理念意义的人就找不到不考虑视觉进展的理由。

　　在同一个人的两个不同的表象之间，昨天也看过这个东西的意识非常强烈，但或许会说在不同个人的表象中没有这种结合。这的确是事实。但是，这不是在这两个表象间左右视觉作用进展关系的力量。昨天看过这幅画的意识不是在昨天的表象与今天的表象之间成立进展性的关系，而只是在拥有不同于昨天的表象事情本身中成立。当然，即使是一位艺术家，或是与艺术家不同的个人，两个表象都并非完全不同。两个不同的表象间存在着统一，有共通性。换言之，那是由"一个作品"联结的。那是因为一个艺术作品常常表达艺术理念的必然性和

普遍妥当性。作品存在即艺术理念获得客观性指的是一个艺术表象常常伴随着对于同一东西的确信。昨天自己看过这幅作品指的是昨天也拥有与今天相同的表象。当然，我们不能通过比较昨天的表象和今天的表象来证明其相同。作为昨天的事物回想起来的只是现在的表象，我们无法像昨天一样回想昨天的表象。不仅如此，昨天也看过这幅作品是确信现在看到的作品表象的客观性，相信昨天看过，相信明天也会看到，相信其他人也会像自己一样看到。艺术作品是伴随着这种确信的艺术表象，是实现的艺术理念。观照一幅艺术作品指的是，无论是创作中的艺术家本身还是不同的个人往往都会继续创作，是比理念的实现更遥远的进展。继续新创作作用的出发点是已经创作的艺术作品或者是目前为止创作出来的部分，是颜料与画板结合的存在。然而，这是用知识在思考艺术作品。颜料与画板的特殊结合是艺术作品，并且是新的创作或者是观照进展的出发点，是艺术理念实现的一个阶段。

据费德勒所说，艺术实际上是从观照结束时开始的。艺术家不是因为能看得更广泛更精准的特殊观照天分而出类拔萃，艺术家与他人不同之处在于他们天生特有的才能将他从观照的知觉直接转移到观照的表达。他们与自然绝不是观照的关系，而是表达的关系。（《康拉德·费德勒艺术文集》）

然而，以上我们所思考的不允许我们思考非艺术表现的观照，不允许我们怀疑所谓作为"单纯的观照"和作品来"描写"仅是一个艺术活动阶段的差异。表象与创作是艺术活动不可分割的两面。创作伟大作品的人能看到伟大的东西。我们无法想象米开朗琪罗和伦勃朗在更广泛更精准的观察方面不如大多数人优秀。费德勒想要从观照方面来严格区分艺术家的展现，其根据是因为他认为非艺术家无法创作。他说："我们都

能观察……都能想象在自然中看到与艺术家看到的相同的东西。……实际上我们是在与艺术家完全相同的基础上感受的……大致与他思考的相同，并且深信他的外在活动高于……内在事件的机械性描写。然而，我们只要进行从眼睛的知觉转移到造型表现的最谦逊的尝试，就会遇到难以战胜的障碍，然后首次将眼睛产生的知觉过程朝着能够看到的表现的方面，引导到一个独立的进展。在我们拒绝的能力中看到了区分我们与艺术家的东西以及通过自己的任何一种经验都无法理解的东西。……在整个艺术过程中，单纯的观察以及表象只不过意味着一个……出发点，所有的进展与完成都被外在的造型活动联结着，……如果我们在对其进行知觉与表象的时候，特别是在将其升华的瞬间，尽可能地表达为某个笨拙的描写性身体动作，我们在我们的身体动作中，如同畏惧一样的过程，根据不同的艺术家，一种丰富的、对其只是单纯的看和内在表象的东西，必然被看作极其琐碎的东西，正如这样，对进展到活动的事物产生知觉。

这样，所有人类都极其普遍地暗示着我们本性中艺术赋予的真正特征……在一个过程达到远远超越片面且普遍标准的进展中看到。"（《康拉德·费德勒艺术文集》）

如上所述，单纯的观照是艺术理念的不充分实现。然而，认为观照仅是与艺术家的创作完全不同种类的眼睛的作用是根本的错误，这一点也无须再次重复了。如果艺术家只是通过艺术来追求生活资本的人，那么无数人都是虽非艺术家，但能够创作艺术的人，如果是在此意义上，世上的人无不都是艺术家。只要不生来残疾，只要疾病没有阻碍他的自由活动，那么无人不是能创作不只是一种艺术，而是所有种类的艺术的人。

的确，无数人没有创作任何艺术作品同样度过了一生。他

甚至也不认为能够创作某种艺术。但是他们只不过是由于繁忙的工作或是更吸引他们的东西，或是疏忽了要反省自己的能力，而成为"被束住手的艺术家"。从这个束缚中解放他比尝试任何证明都能更清晰地让他理解他还是一位艺术家（因为长久的宿命性的确信而极其困难）。

极多数人未必都是优秀的艺术家，这与对自己是艺术家深信不疑的人是大概相同的。然而，如果只有能够创作伟大作品的人才被称为艺术家，世界上就只有极少数的人能确切地被称为艺术家吧。

如果费德勒在这里说的"艺术家"仅限于在艺术史上最伟大最光辉灿烂的人，其实他说的也是真理吧。但是，艺术家的种类多种多样，同样他们的伟大也各不相同。纵观艺术史，在犹如群峰一样耸立的天才和仅停留在观照层面的我们大众之间站着无数形形色色的艺术家。从中选出什么样的人作为"艺术家"呢？只要不明确表示应该选择或永远不能选择的根据，就几乎剥夺了费德勒想法的所有可靠性。然而，为什么不能选择呢？这只是因为所有的人都是艺术家，所有的人都能创作艺术作品。

因此，能够更进一步理解艺术家的实际上只有艺术家。他们不能理解除他们以外的任何人，只有他们能述说拥有力量的语言。人必须从一开始就放弃艺术可以是被普遍理解的东西这一想法。一般认为，在所有人眼中都很清楚的人类活动领域事实上对大部分人来说都是关闭的。这是因为不管成为什么，只要是在个人本性的结构中将实际意识基于视觉，向更高层形式发展的要求便不存在，这是因为没有任何可遵循艺术活动的路线行进的可能性（《康拉德·费德勒艺术文集》），这种说法是错误的。

梵高曾说过，"对自然的感情和爱早晚都会反映在对艺术有兴趣的人身上。所以，画家的义务是深入自然，竭尽智慧，倾注感情于作品中，使他人理解。但是，我认为单纯为了出售而努力创作不是正确的道路。不得不顾虑众多爱好者的兴趣，这样不会成为伟大的人"（梵高，《书信全集》）。如传记所说，这位优秀的荷兰人在人类身上感受到了深沉的爱，应该听取他身上反映的艺术理念的深刻声音。

的确，如费德勒所说，对艺术作品最深刻的、最全面的理解保留在创造作品的人身上（《康拉德·费德勒艺术文集》）。米开朗琪罗无法像拉斐尔理解自己一样去理解他；柯罗不能充分理解米开朗琪罗。很多优秀的艺术家常常比理解普通人更难理解其他优秀的艺术家。但是，这是正常的，因为米开朗琪罗不是比任何人都更强的拉斐尔，换言之，因为他活的是比任何人都强大、深刻的自己。费德勒说，比所有人都理解他人艺术活动的是通过自己的经验了解创作过程的艺术家（《康拉德·费德勒艺术文集》），这也是真理的一方面，但是不能由此说尽艺术家对他人作品的所有关系。

确实，费德勒关于艺术家的所有理解常常只是基于他人多少能够了解一些他在活动中完成的意识的特殊进展。也许往往只能是接近。因为进展的过程本身是完全只由一个人才能完成到达的高度（《康拉德·费德勒艺术文集》），这才是真理。这是所有艺术家与非艺术家的关系，同时也是不同艺术家的相互关系。

正因如此，才能将他进一步陈述的视为正确的，他说，"如果得以提升，作为艺术活动所展现的自然的本质已经在微小的程度中存在于很多人身上，并且这些人在自己身上寻找自然直接通往艺术世界的大门"（《康拉德·费德勒艺术文

集》），"在此给予了应该看到的存在的意识，这一事实获得了一个特殊且独立的价值。对视觉性本身献出的关心，与固着在视觉性上处于仍未进展的混杂状态的洞察结合，眼睛的知觉为眼睛想要观察实现一个构成的要求统合，只有被赋予自然性质的人才能够同时在内部经历艺术家为之不间断努力的东西"（《康拉德·费德勒艺术文集》）。我们可以说观照大致带有这种意义。狄尔泰曾说，在诗人的想象力创作的东西中心里的法则在发挥作用，因为作品来源于感情，所以能够再次唤起感情（狄尔泰，《想象与思考》）。泰奥菲勒·托雷曾说，他与卢梭的心和眼睛以及手都一致，在此之后投入全部心性创作的作品当然会获得传递给人的性质（泰奥菲勒·托雷，《公民艺术批判》）。他这样说的是真的。柯亨曾说，如果认为艺术作品只是一个被创造的东西，那么它就是死的，如果它不是被单纯欣赏而是在共同经历的人内心中能够唤起其纯粹感情的生命，这时它才成为有生命的创造（柯亨，《美学》）。这样说的意义也是如此吧。借用柯亨的话，"纯粹的自我感情大概不会根据创作的主观完结，而是在持续经历以及共同经历中才得以完成"（柯亨，《美学》）。

然而，我们也必须再次明确我们所意味的观照，也就是柯亨所说的"持续经历"和"欣赏"艺术的关系。艺术给予的极其普遍的东西就是快感。因此，可以轻易地理解为其目的在于享乐，观照是对痛苦劳作的快速享乐，是人生万般皆苦的慰藉。各种艺术一般都有分享快乐，创造幸福的目的。……必须以勤奋使悟性得以满足，以痛苦的牺牲使理性得以认知，以急躁的缺乏来换取官能的喜悦。或者是通过不断的痛苦来换取这些东西的残骸。席勒曾说，"唯有艺术不需要还债，不需要牺牲，无论多么后悔都会给予买不到的快乐"（席勒，《论悲剧

题材产生快感的原因》），他还说，"对自然来说快乐可能只是间接目的，但对艺术来说是最高目的"（库勒，《论悲剧艺术》）。洛采也曾说，作为艺术的目的，美的快感不是在看艺术作品第一眼就唤起的感动、震撼、惊愕等未成品中成立的，而是在没有享乐激情的、反复除去新鲜以及惊讶等所有刺激的情趣中成立的。真正的艺术享乐不是得到失去的紧张情绪（洛采，《基础美学》）。这个想法是最正确不过的了。观照艺术是与欣赏艺术最基本的一致。越认为艺术的观照就是艺术的享乐，两者的关系就越紧密。但是，这只是有密切的关系。认为艺术的享乐是观照的全部这样的想法是错误的。因此，认为艺术是一项为了目的创作的，这是关于艺术的重大误解，是基于此之上的种种障碍极易发端于此的错误，是在艰难除尽之前深深扎根于世人心底的错误。享受艺术是观照艺术获得的最普通的快乐。换言之，艺术的享受是最普通的愉快观照。但是，这不是艺术观照的所有情况。实际上观照艺术常常是巨大的劳作，是高昂的兴奋，是令人窒息的紧张。在文学、戏剧、美术中有众多描写争斗、虐杀、精神的苦闷等种种悲剧的例子。

因此，学者也没有否定"在美上让人感觉不快的东西"这一意义上的"丑陋的东西"混入艺术中。并且认可它是作为美的快感成立的条件或者是作为加强美的快感的刺激而添加进去的。认为快乐是艺术最高目的的席勒也在上面说过的两篇论文中指出，能够感受到预测悲痛的快感，他说在可怜的崇高的东西中，通过任何一种不快感都会出现快感。这不是说不快的情绪本身能够带来快感，而是有使特殊快感成为可能的条件。在美中混入不快感体现在多种见解中，这在原则上得到了允许。不过只是允许不快作为快感的从属物。即使艺术的内容混杂着不快，其主要的东西必须是快感。例如里普斯也在论述

悲伤的感情时称为"由不快加深的快感"（里普斯，《美学》）。不只是作为快感的刺激，为了表达一个观念整体的真，罗森格兰兹等人也认可丑陋东西的一席之地，也认为丑陋的东西必须从属于美的东西（哈特曼，《美学》；鲍桑葵，《美学史》）。

然而，这也不能尽数列出艺术包含不快的所有情况。我们常常通过伴随着极其苦恼、激情、虐杀等肉体性的痛苦来看几乎覆盖着全部观照的东西。简直无法想象有人能够在德拉克洛瓦、戈雅、格吕内瓦尔德、陀思妥耶夫斯基等画家的作品中找到愉快要素战胜的观照，这种例子我见过不少。席勒也承认这样说过，他说在这种情况下不会出现感动的快乐（席勒，《论悲剧题材产生快感的原因》）。

艺术观照中的不快绝不是单纯为了增强快感或是减少同情的手段，也不只是一种准备。生命在所有瞬间都是无限连续的一部分，同时是一个完整的统一。艺术的创造或是观照都是各自在所有瞬间中无限前进的艺术创造的先端，不只是到达某个时期通过逐渐反省被首次赋予意义的手段、过渡、准备。比如杨·凡·爱克、丢勒等人精雕细琢描绘的作品也都处于永远未完成的状态，同时米开朗琪罗的传世雕刻的几块大理石也都是非常清晰的作品。他们或许是因为预想到之后的安心时刻的到来，所以只读取描写焦虑场面的一节吧。悲剧描写的痛苦与深入骨髓的痛苦同样强烈，必须切实观照痛苦。里普斯也说"苦恼是最能渗透人类价值的""通过痛苦被推向人类的最深处"（里普斯，《美学》），唯有一边害怕痛苦一边尝受痛苦，观照艺术才有最深刻的意义。虽然会有痛苦的哀叹所添加的心酸，但也不仅只停留在温暖的同情层面上。美不是从感受同情

开始的，这反而是作为结果出现的现象。里普斯说，同情不仅是"共苦"（里普斯，《美学》），共苦时美已经成立了。我们通过这个痛苦，观察一种任何东西无可替代的人性的深底，深入发掘自己。只不过，即使在给予痛苦以外，我们遇到了不会给予任何快感的东西，我们也不能认为其观照是某种损害。一件艺术作品表达的所有东西都是其他经验"无法替代"的，没有天才的诱导，自己无法想象像自己这样的人能够独自经历伟大的艺术家首次创造的痛苦。年龄小的人快乐简单，痛苦也不深刻。获得巨大喜悦的人确实幸福，但追求喜悦的自己不是全部的自己。获得深刻痛苦的人至少在艺术之国中是无比光荣的。比起宿命赋予的固有的小喜悦的生活，我们更希望在伟人的烦恼中度过。不是因为给予快感才是艺术，从知识或者道德的立场区分特殊的意识内容，在特殊意识内容的立场中，在种种艺术原理中出现的生命才是艺术。

的确，在出现价值的地方就有深切的满足。悲伤的痛苦深入、穿透灵魂深处的意识，竭力呼喊使之进入的意识就在这满足的心中。或许这种意识在深刻的意义上是快感。实际上，或许在这一个意义上可以说所有的美都是快感。上面说的席勒等人的想法也能在这个意义上得到认可吧。只是，如果在这个意义上艺术的内容和美是快感，那么这种快感的内容与一般人们说的东西有很大差别。不仅是喜悦的事情和开心漂亮的光景等包含的快感，就连悲剧包含的治愈同情的快感、通过苦难展现出的人格的伟大而使人昂扬的快感等带有不快颜色的快感都绝不能同样看待，必须明确不同层次的满足。优美、快活、纯朴等轻易使人愉悦的性格常常由伟大的艺术家明确地描绘出来，使人震惊，深深地牵动着观看者的心。离开了牵动力就没有性

格。但是，优美、快活、纯朴等使人愉悦的性格和这些性格各自深深牵动着人心，这是两件不同的事。同样都是单纯的喜悦，但是是不同层次的喜悦。我们早已知道，快感不都是美，也知道只有快感的话，那不是艺术或美。的确，快感无法规定艺术。因为艺术，因为美，某种事物才会唤起快感。艺术不单纯是美的快感的储存室。只是为了实现艺术的意义，产生了创作和观照。

创作艺术不是由预想到结果的情感而享受其中。艺术理念的实现不仅是唤起美的快感，也是根据种种艺术原理构成的一个独立的世界。并且，由这个构成使各个世界的构成向更深远发展，这便是观照的本质。在眼睛中、耳朵中或是在想象中进行一个创作就是观照。作为创作、"继续经历"的收获出现的感情不管是愉快的还是痛苦的都不能左右观照本身的本质。

当然，没有艺术的创作和观照不是感情生活。在创作本身以及持续创作中，观察艺术活动的本质不是将感情置之度外，不是感情经历本身形成了艺术活动的本质。特别是想要明确愉快的感情经历不是形成艺术本质的东西。所以，不用说，经历苦难不是艺术的目的。这些感情应该会指明作为感情出现的艺术创作或者观照。但是，这不是创作或者观照本身，仅是其中一方面，不是全部。有时会创造满足于享乐的喜悦世界，有时会创造可怕的痛苦世界，多种多样世界的创造即艺术的创造。观照即创造的延长。

在我们的眼睛中、耳朵中、想象中发挥作用的东西即使灵敏程度不一，但与作为伟大艺术家的东西出现的艺术活动相比，其程度小到不值一提。但这也是艺术理念不同方式中的显现。虽然是很小的一步，但也是由艺术理念的意志迈出的一

步，由此来形成一个进展。伦勃朗是个伟大的画家，但是他的作品向我们展现他的伟大的同时，也是我们自身的表象，是在我们小小的眼界中看到的伦勃朗，是首次活在伦勃朗世界的我们。我们的眼睛通过这位伟大的艺术家接触到无限巨大、深刻的艺术理念世界。我们的小小世界与其相连。实际上只有通过这个观照，艺术家才能永存。他创作作品的意义得到了实现。当然，他的作品不是暂且闭上眼睛后一边创作一边观照的。即使是他，也不只是获得其作品的一个经验、一个表象。伴随着创作的过程，他逐渐积累不同的经验，每添加一笔，就会连续看到新事物的成立。无数个继续创作这个作品的个人都必须将所有各不相同的东西作为他的作品接受。在成为他的作品的同时，必须看到每个个人自身的作品，看到由艺术家创作的一件艺术作品的多种姿态。这样，一件艺术作品就作为无限个新作品存活，在无数个人中重生。

如上所述，这个意义上的创作，仅观照是不充分的艺术活动。但观照是由艺术理念的意志确立的，没有观照就无法思考艺术，观照是不可或缺的一面。即使是不动手的观照，也是无限承载一件艺术作品的翅膀。

然而，我们必须思考一件艺术作品会被其他某位艺术家观照；必须思考丢勒在根特祭坛上凝视过凡·爱克兄弟；必须思考米开朗琪罗摹写过马萨乔；必须思考罗丹看过米开朗琪罗，德拉克洛瓦看过鲁本斯，梵高看过德拉克洛瓦，塞尚看过普桑；必须思考实际上艺术史上最伟大的场景曾无数次作为观照出现。

这是关于只观照一件艺术作品，可见的已经作为艺术创作和艺术作品的意义而得知的另一方面。刚刚我们了解了艺术是

丰富多彩的艺术，了解了每个艺术都是作为不同作风的艺术家的作品而出现的。并且，了解了他们的每件作品作为单独的一部作品不是一成不变的，而常常是表达新的东西。了解了这些所有的现象都是由艺术理念的深刻意志确立的。

一件艺术作品不是由艺术家开始创作时开始的，同样也不是在最后停笔的时候结束的。我们通过这个事实又进一步了解了什么呢？我们一般会说艺术家完成了一部作品，最后一笔落下。但是停下的最后一笔不意味着创作的结束，只不过是由于一时的安心或者外在的理由暂时放下了笔。正因如此，安格尔在说一幅圣母的画花了五年多还没完成后，又说"一般画家即使是在认为已经完成时，自己还会看到很多不足，还会重新修改不止一次，甚至十次"［卡西尔，《艺术家书信集》（19世纪）］。卢梭总是不停地添笔描绘，最后却败笔了。梵高担心把作品长时间放在手边会再添笔描绘而败笔，会迅速地放手（梵高，《书信全集》）。他说，在一个摇篮画完一次后要坚持重复画一百次（梵高，《书信全集》），这也是因为他没有以那个摇篮作为摇篮画尽应该描绘的东西。塞尚无数次描绘游泳场景的意义也是同样吧。这幅画描绘了一个身躯高大的浴女。在拼命努力后，最终还没完成就遗留下来了。塞尚临终躺在床上，仍给旁边放着的水彩画加笔，直到弥留之际。这种心情与威尼斯画派的丁托列托在给其孩子多米尼科的遗言中说要完成未完之作的心情是一样的吧。

通过这些，我们所了解的意义并无其他，只是了解了想要实现作为艺术理念无限创新的意志，知道了艺术的无限延伸性。

作者简介

译丛主编

王秋菊，女，哲学博士，东北大学教授，东亚研究院执行院长，博士生导师。长期从事东方艺术史论、艺术与技术哲学、文化传播、比较文化领域的教学与研究工作。

张燕楠，男，文学博士，东北大学教授，艺术学院院长，博士生导师，艺术批评方向学术带头人。长期从事艺术美学、艺术批评与西方艺术批评理论的教学与研究工作。

著　者

植田寿藏（1886—1973），日本美学家、美术史家。主要从事欧洲近代美学史的研究，其美学思想以"表象性"为核心，注重人的感官在审美活动中的重要作用；注重事实和直接经验，努力阐明这些经验的基本结构。他把艺术的科学研究方向确定为感性的科学。著作涵盖西洋美术、日本美术、文艺等方面。著有《艺术哲学》《近代绘画史论》《艺术史的课题》《视觉构造》《美之极致》《美的批判》《日本美术》《西洋美术史》《文艺存在》等。

译　者

王岩，女，比较文化博士，硕士生导师。长期从事日语口笔译教学和研究，主要研究方向为比较文化、翻译理论与实践等。

林荫，女，东北大学外国语学院讲师，艺术学博士研究生。主要研究方向为跨文化比较，中日艺术交流传播等。